# 在故宮遇見喵

御貓尋蹤地圖

克查 著

張文悅 繪

瑞昇文化

# 目錄

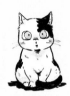
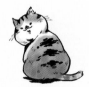

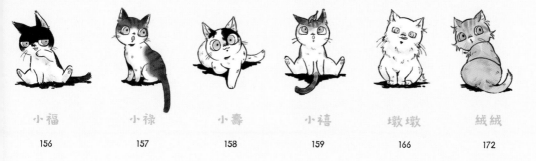

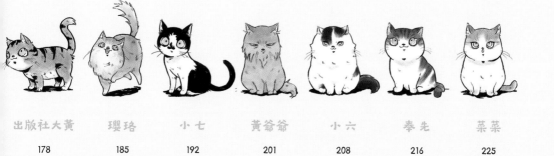

北

角樓

景琪閣　頤和軒　樂壽堂　養性殿　養性門　暢音閣　寧壽宮　皇極殿　寧壽門　皇極門

寧壽宮花園

奉先殿　鐘鏢館

景陽宮　永和宮　延禧宮

東六宮

鐘粹宮　承乾宮　景仁宮　齋宮

景運門

神武門

浮碧亭

天一門　御花園　坤寧宮　交泰殿　乾清宮　乾清門

澄瑞亭

軍機處

隆宗門

儲秀宮　翊坤宮　永壽宮　養心殿　養心門

西六宮

咸福宮　長春宮　太極殿

延慶殿

雨花閣　春華門

慈寧宮

壽康宮

角樓　城隍廟　酒醋房

故宮建築位置示意圖

角樓

東華門

南三所

御茶膳房

亭

文淵閣　文華殿

左翼門

協和門

中和殿　太和殿　太和門　內金水橋　午門

右翼門

熙和門

斷虹橋

武英殿

宮花園

角樓

# 警長

| | |
|---|---|
| 性別 | 公貓 |
| 瞳色 | 黃色 |
| 被毛 | 短毛、黑白 |
| 性格 | 親近人、活潑、愛探索 |
| 活動區域 | 頤和軒 |

# 警長

　　烏雲蓋雪，目光如炬，我就是故宮裡最陽光帥氣的短毛侍衛——警長。關於名字的來歷，想必你們見到本喵後就會知曉啦。我的職責嘛，主要就是曬曬太陽，睡睡懶覺，閒來無事去巡邏一圈抓抓老鼠，舒活一下筋骨。什麼？你們說我的工作太清閒？你們是不是對一隻貓有什麼過分的期待？這不就是一隻貓應有的生活嗎？我可經常和住在這裡的其他貓聊天，相比之下我還算勤勞的咧。

　　就好比我的兄弟吉祥，他每天就只有開飯的時候才出現，酒足飯飽後就又不知道去什麼地方睡覺了。他一睡就是一天，還天天說什麼，因為有橘貓基因，他也沒有辦法。真是個不求上進的傢伙。

　　我平時最愛爬樹。我覺得頤和軒的大松樹上風景很好，睡覺也舒服，尤其到了春天，滿院子的海棠花環繞著我，總有很多遊客仰視著我給我拍照。雖然我也搞不清楚他們到底是來看我還是看花，但我享受這種感覺。

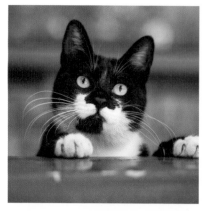

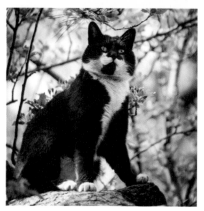
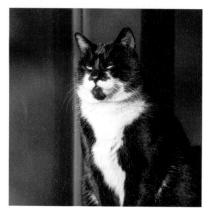

## 貓咪加油站

\* 貓咪的瞳孔與光線變化

貓咪的瞳孔可以隨著光線的強弱發生變化。光線昏暗的時
候，大大圓圓的；光線明亮時，又會變成一條豎線，減少光
線進入，避免傷眼。另外，當貓咪好奇、專注或是害怕的時
候，瞳孔也是圓的。

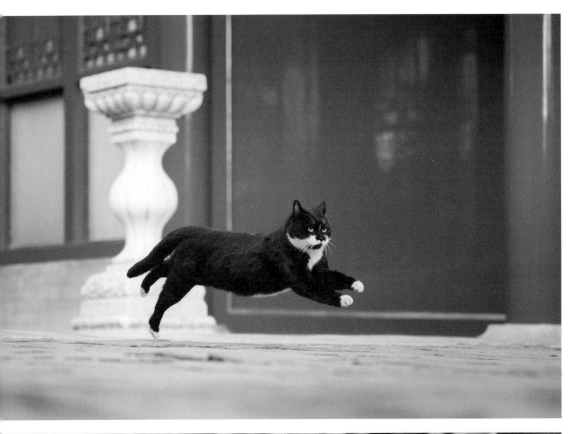
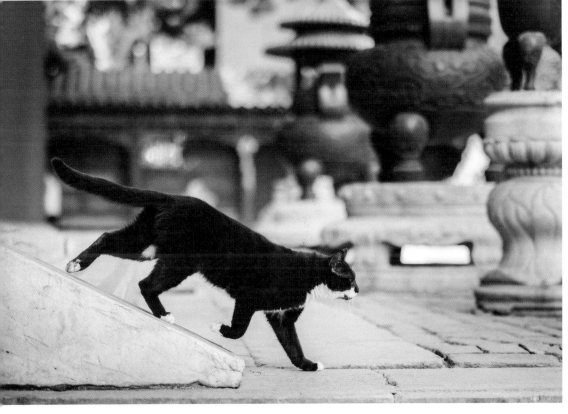

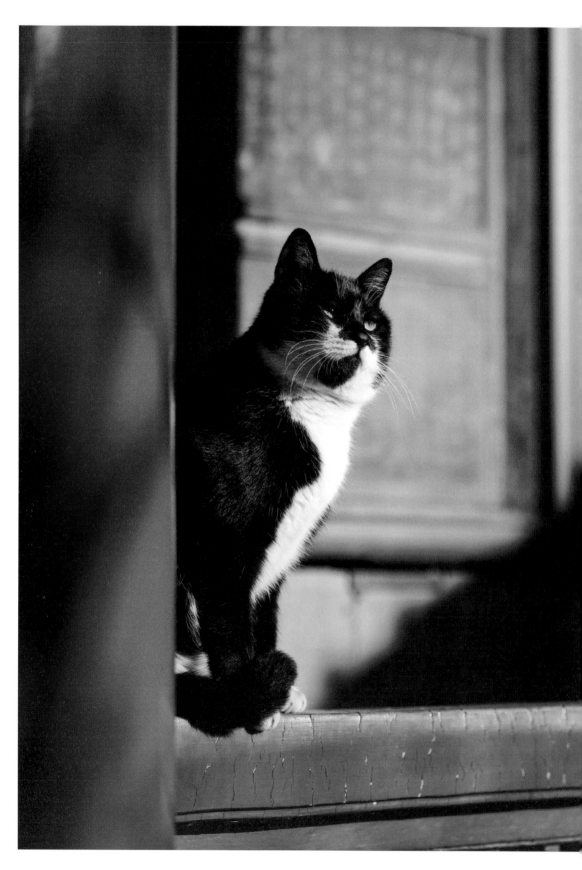

# 吉祥

| | |
|---|---|
| 性別 | 公貓 |
| 瞳色 | 黃色 |
| 被毛 | 短毛、紅虎斑加白 |
| 性格 | 貪吃、親近人、愛睡覺 |
| 活動區域 | 頤和軒 |

# 吉祥

　　我與吉祥、如意是同胞，我是大哥，但吉祥和如意誰更早出生我就說不清了。不過，我和吉祥一直把如意當作妹妹，凡事總讓著她。我們三個從出生開始就一起生活在寧壽宮花園和頤和軒的交界處。吉祥最早的名字其實叫黃吉，而如意叫碧螺，後來為了叫起來順口，便改成了吉祥、如意。網友們好像也更喜歡他們的新名字，覺得更喜慶。

　　都是一奶同胞，我們三喵在小的時候長得特別像，但不知為何，長大後吉祥的眼睛越來越小，也不知道是真的變小了，還是他把臉吃圓了顯得小。他老是一副悶悶不樂的樣子，但你們可不要被他憂鬱的外表迷惑了，吃起飯來他可是第一名，活躍得不得了。

　　說到性格，吉祥與我不同，他不喜歡熱鬧，所以每天幹完正事（吃飯）之後就進入密道直奔遊客們到不了的深宮內苑了。至於他去幹什麼了，沒有人知道。不過，你們看看他的身材應該也不難猜到，應該是去找了處清淨的所在呼呼大睡了吧。

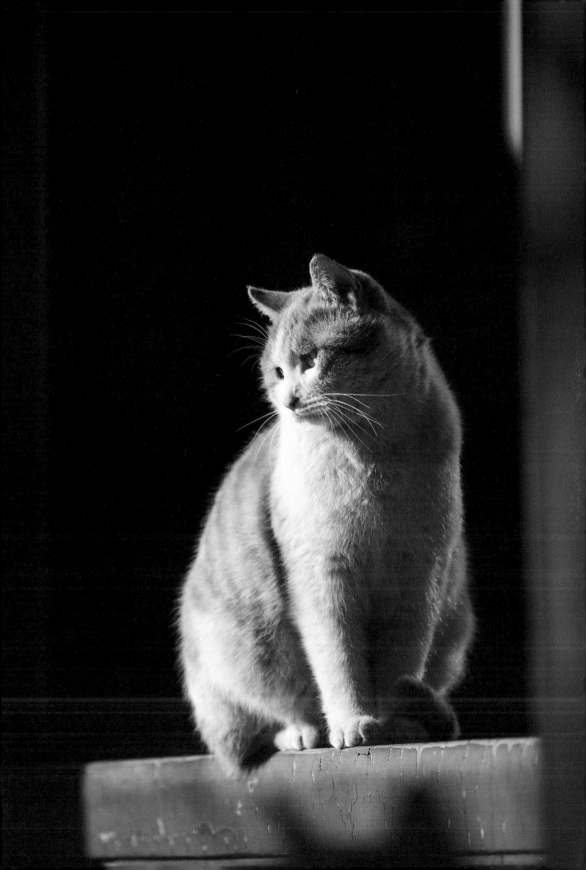

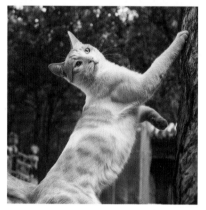
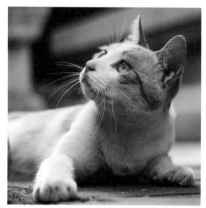

## 貓咪加油站

\* 貓爪在上原則

大部分貓咪都不允許鏟屎官把手放在牠們的爪子上，這就是傳說中的「貓爪在上原則」。貓咪的警惕性很高，貓爪上方的空間是給牠們逃跑準備的，而如果貓爪被壓制，那牠就跑不掉了，所以貓爪在上是出於安全考慮。

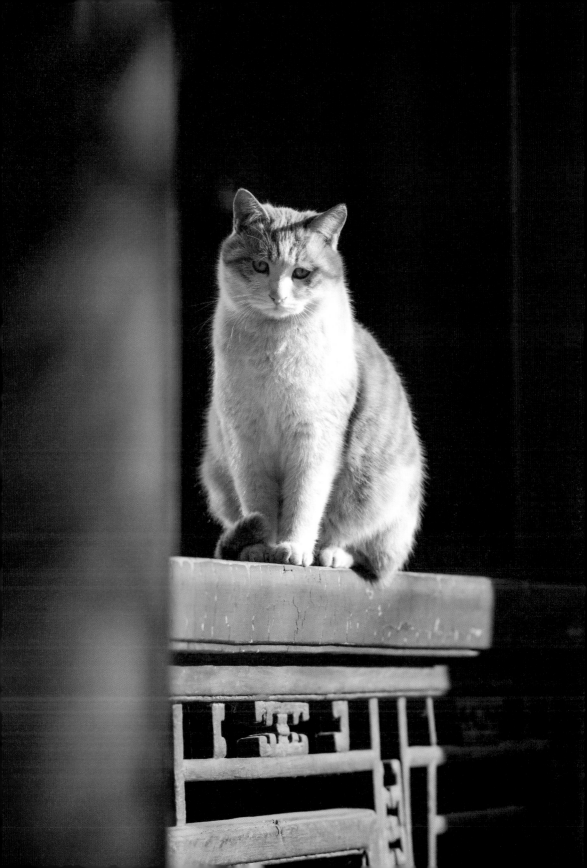

吉祥的
3分鐘
廚房

首先，把新鮮的鯽魚放在水池裡洗乾淨。

然後，把洗乾淨的蘑菇放在切菜板上。

最後……

如意!!

你呀……

等吃飯。

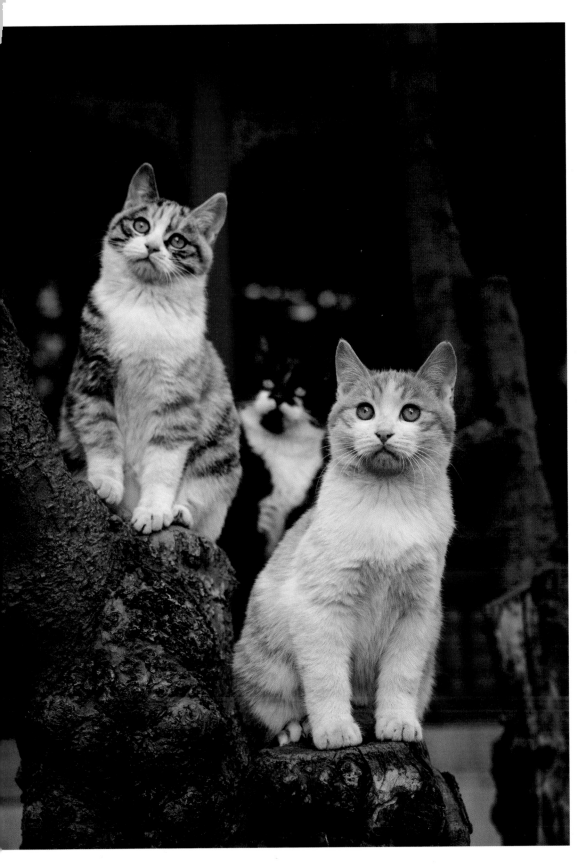

# 如意

性別　母貓

瞳色　黃色

被毛　短毛、三花

性格　冷傲、不主動親近人、愛玩

活動區域　頤和軒

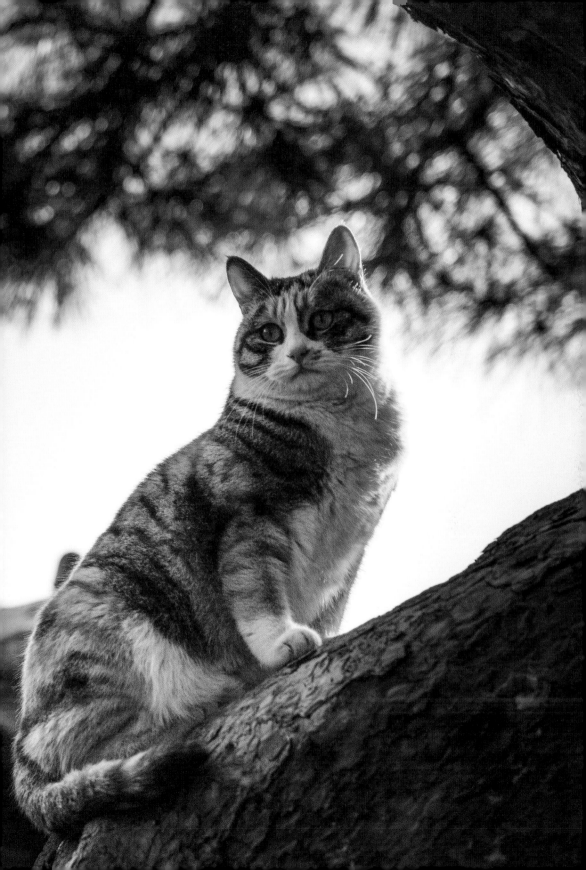

# 如意

　　如意，是中國傳統文化中象徵吉祥美好的器物之一。我的妹妹也叫如意，寓意萬事順遂，確實每次她一出現往往就會有好事兒發生。如果哪天你在故宮見到她，或許可以向她許個願喲！

　　如意是故宮裡所有三花貓中長得最好看的：兩隻大大的眼睛自帶「眼線」，散發出一種古典神韻，就連面部的花紋也完美對稱。好多遊客來故宮就為了一睹如意的美貌。不愧是我的妹妹！

　　也許是集萬千寵愛於一身的緣故，如意從不主動親近人，只有心情好的時候，才會在頤和軒露一下小臉。平時，我們三個最喜歡在符望閣和頤和軒之間的排水通路附近玩捉迷藏，別看如意是妹妹，她非常靈活敏捷，我和吉祥總是輸給她。當然啦，做哥哥的，什麼事情都要讓著妹妹一點不是？

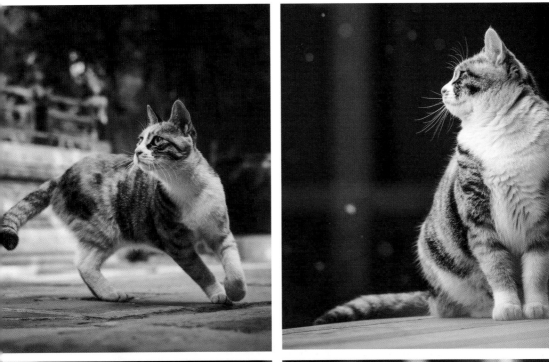
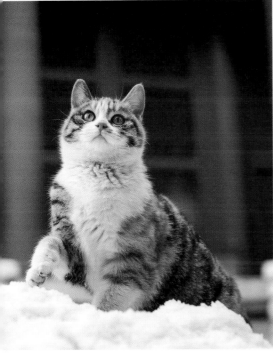
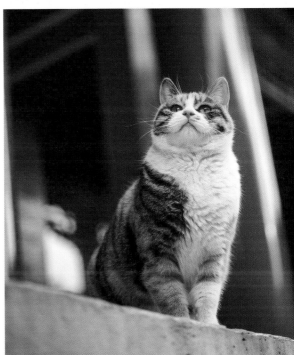

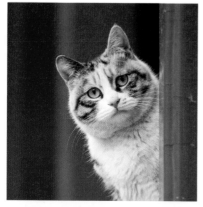
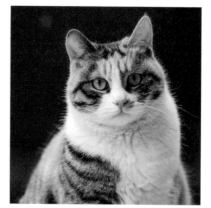
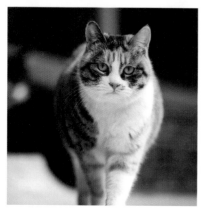
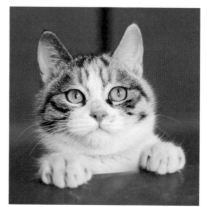

## 貓咪加油站

\* 三花貓

所謂三花貓，就是身上有黑、紅（橘）和白三種顏色被毛的
貓。為什麼三花貓大多是母貓呢？因為控制三色的基因是跟
控制性別的基因在一起的。那有沒有三色的公貓呢？天下事
無奇不有，在基因異常的狀況下公貓也是有可能呈現三色
的，但大多會有繁殖障礙的問題。

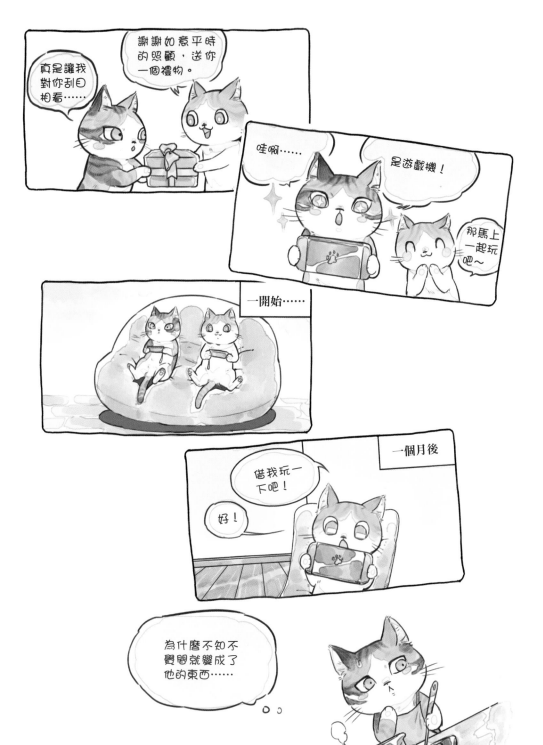

# 帕帕

| | |
|---|---|
| **性別** | 公貓 |
| **瞳色** | 黃色 |
| **被毛** | 短毛、紅虎斑加白 |
| **性格** | 敏感、膽小、貪吃 |
| **活動區域** | 頤和軒 |

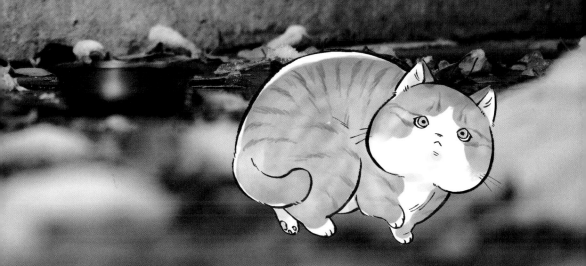

# 帕帕

　　最近一段時間，我們頤和軒來了一隻新貓咪，他的名字叫帕帕。至於為什麼給他取了這麼個名字，原因很簡單：他見任何人都怕，就說我們喵星人都有被害妄想症吧，但他也忒誇張了點兒，稍有風吹草動，掉頭就往排水通道裡鑽。因此，很多人都只見過他那鑽出洞口的一張大臉，而從未見過其全貌，更有網友猜測，會不會是這臉太大，卡在那裡出不來了，真是笑話！難道不知道我們貓咪有「液體」形態，隨便給個縫隙就能鑽出來嗎？他只是單純的膽小罷了。

　　別看帕帕整天一副樣，但面對其他貓咪可不。他來之後，經常找如意打架。不過據說每次挑起事端的都是如意，難道是為了捍衛自己的領地要驅逐「入侵者」？真不愧是我的妹妹。吉祥和帕帕倒是相處得非常融洽，兩喵相安無事，每到吃飯時也是井水不犯河水，也許是因為他們都是橘貓吧。

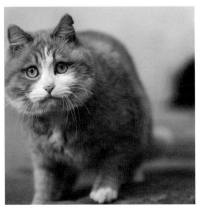
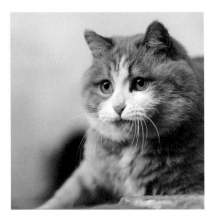

## 貓咪加油站

\* 貓咪為什麼會蹭你

貓咪到處蹭是為了標記領地，桌子、椅子、主人的褲腿等都
會成為牠們蹭蹭的目標。除了這種標記成私有物品的蹭蹭，
貓咪蹭你也可能是在表示友好和向你撒嬌，是在表達對你的
喜歡喲。

用時共計五秒

噢噢　啊嗚啊嗚　喵喵

自從看到了那一幕，我便感覺自己「幹飯王」的稱號受到了嚴重的威脅……

# 七喜

| | |
|---|---|
| **性別** | 母貓 |
| **瞳色** | 黃色 |
| **被毛** | 短毛、三花 |
| **性格** | 親近人、親近貓 |
| **活動區域** | 寧壽宮花園一帶 |

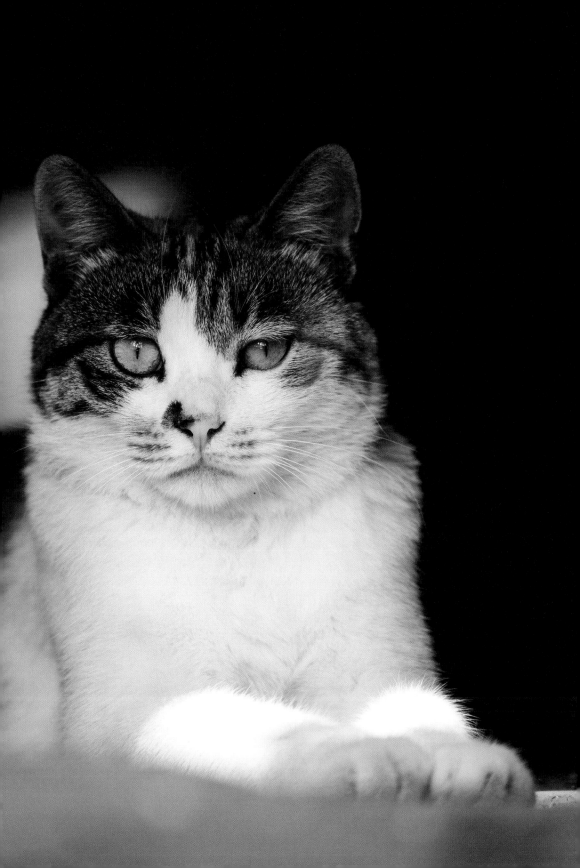

# 七喜

　　説到我們的來歷，不得不提的一隻故宮貓就是我們的媽媽——七喜。妹妹如意那一身漂亮的三花虎斑紋就是遺傳自媽媽，但是相比之下，媽媽七喜的花紋更加端莊富貴。也有可能是她總管教我們的緣故，我感覺她的眉宇之間老是透露著一絲威嚴。

　　七喜媽媽平時住在寧壽宮花園裡，而這裡自古以來就生活著一個長毛的貓咪家族。媽媽並不是土生土長在花園裡的貓咪，但是因為她既能幹又有魅力，這裡的長毛家族很快就接納了她。媽媽一共孕育過四個寶寶，除了我和吉祥、如意，還有一個叫小花的姐姐。據説姐姐是出生在養性殿西配殿的房頂上，而我們則出生在古華軒的假山裡。現在我們都長大了，並不是天天見面，但我們仍然是相親相愛的一家人。

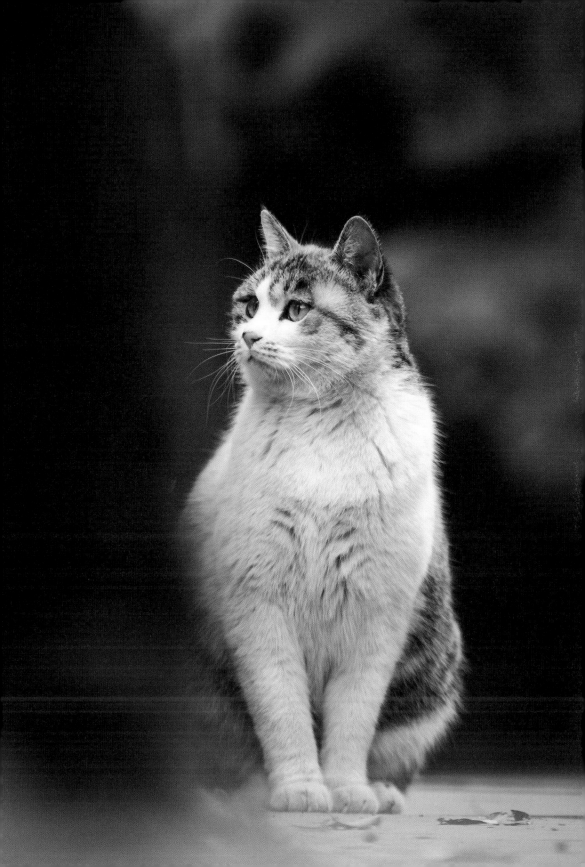

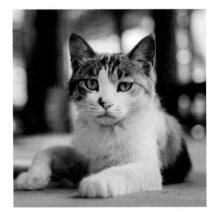
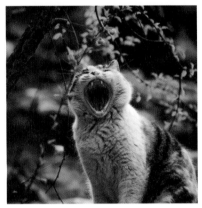
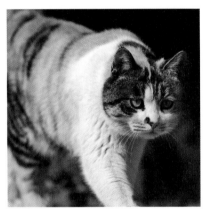

## 貓咪加油站

\* 貓咪為什麼磨爪子

我們經常看見貓咪磨爪子，拋開捕獵者要保持爪子鋒利的需要，這也是標記領地的一種方式。貓咪睡醒後第一件事情就是磨爪子，順便再伸個懶腰。還有一點或許你不知道，磨爪子和舔毛一樣，可以幫助小貓咪們緩解情緒。如果哪天你訓斥了你家貓咪，可能牠轉身第一件事就是去磨爪喲。

# 小老虎

性別　公貓

瞳色　黃綠色

被毛　長毛、棕虎斑

性格　親近人、親近貓、貪吃

活動區域　寧壽宮花園一帶

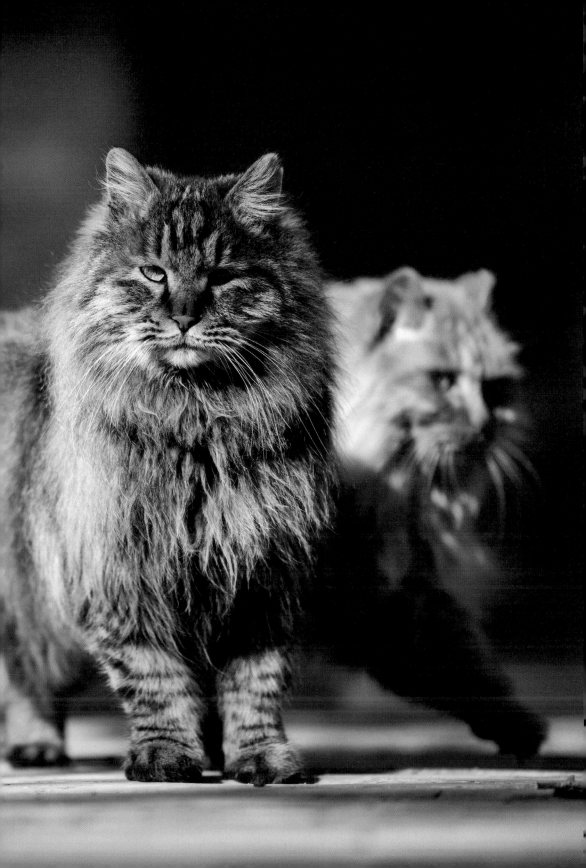

# 小老虎

　　説到故宮的花園，可能最為大家所熟知的就是最北端的御花園了。而除了御花園，故宮裡還有慈寧宮花園、建福宮花園和寧壽宮花園。寧壽宮花園裡世代生活著一群貓咪，那就是赫赫有名的長毛御貓家族。現在的領軍人物就是小老虎、大黃和小黑兒三兄妹了。按輩分來講，他們算是我的父輩，再加上住的地方相隔並不遠，因此我們走得很近。其中和我最聊得來的就是小老虎了，也許是因為我們的性格很像，都比較隨和吧。我倆會經常一起曬太陽。小老虎是一隻美麗的長毛狸花貓，要説他最有特點之處，那要數眼睛了，縱然有一身霸氣威猛的長毛，卻被這雙小對眼破了功，讓見到他的人嚴肅不起來。對了，可千萬不要在他面前提起對眼的事情，否則他會生氣的。

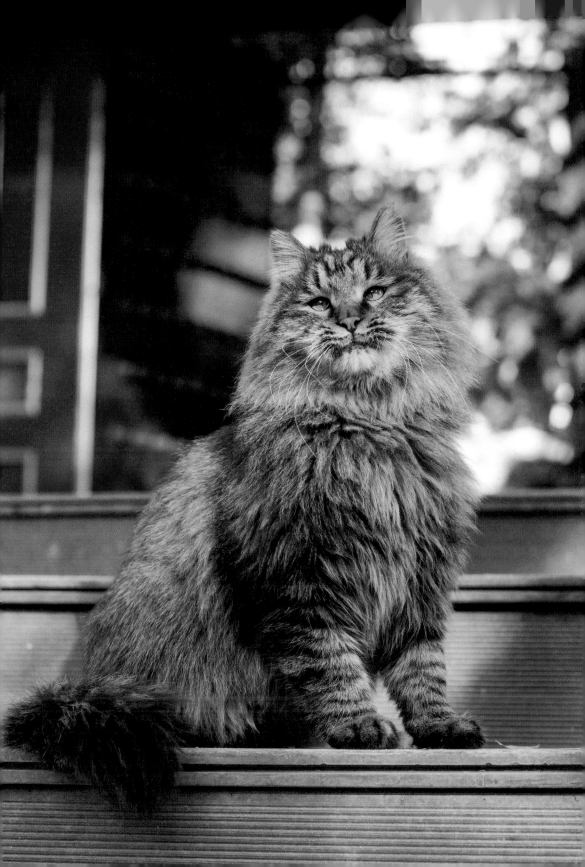

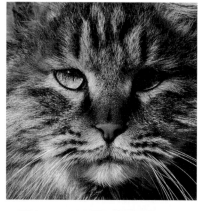
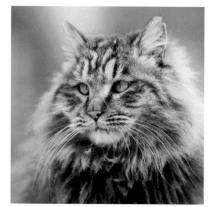
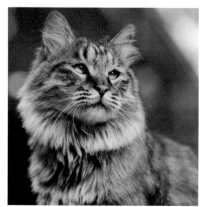
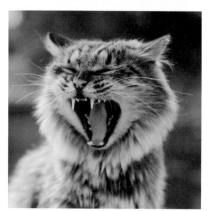

## 貓咪加油站

### ＊ 貓咪為什麼埋便便

在野外生活的貓科動物，為了防止敵人通過氣味找到自己，
會對便便進行掩埋，以遮蓋掉自己的味道。不過，部分家養
寵物貓不會埋便便或動作極其敷衍，可能是牠們覺得家裡環
境很安全，自己就是家裡的老大，沒必要去掩蓋味道。

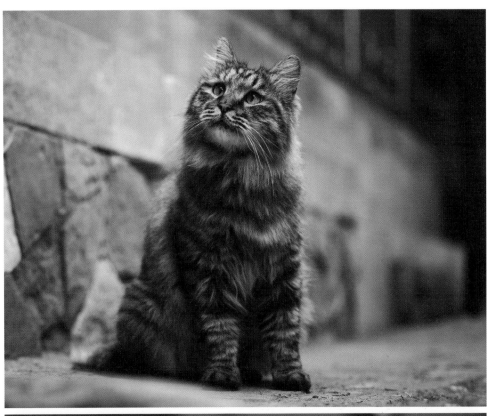

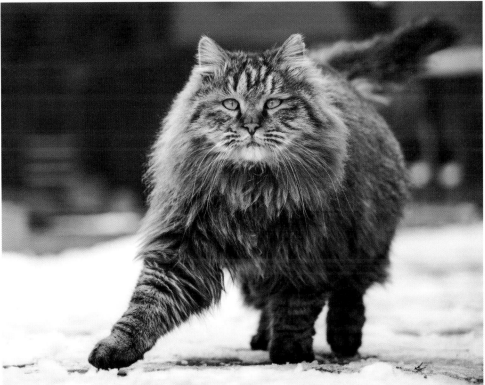

# 大黃

| 性別 | 公貓 |
| 瞳色 | 黃色 |
| 被毛 | 長毛、紅虎斑 |
| 性格 | 機敏、貪吃、親近貓 |
| 活動區域 | 寧壽宮花園一帶 |

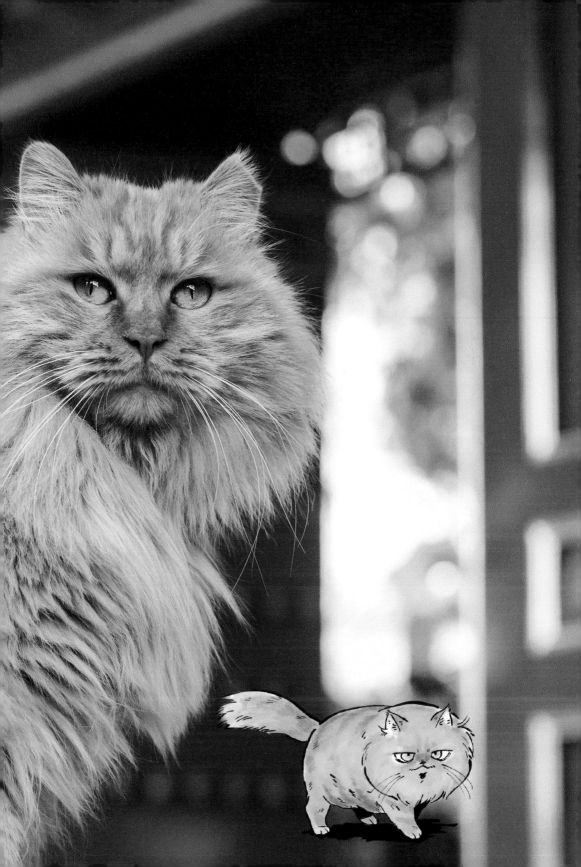

# 大黃

　　寧壽宮花園裡有一「獅」一「虎」，其中「獅」指的就是大黃。要說這花園裡的貓咪，那可是有族譜的。聽其他貓說，早在 10 多年前，這一帶就有貓咪出沒，當時這兒的貓主人是大花臉兒和大藍眼兒。這兩隻貓後來生下了小熊熊和小藍眼兒。小熊熊被領養走了；小藍眼兒呢，又和一個不知道從哪裡來的大狸花貓生下了一窩寶寶——大黑兒、大灰兒，還有陰陽臉兒。而大黃正是大灰兒的兒子。大黃的毛量巨多，尤其是到了冬天，他脖子周圍的毛都蓬了起來，看起來威嚴得很。再加上犀利的杏仁狀眼睛、向上提起的眼角，看上去不怒自威，自帶王者風範。大黃還有一個愛好，那就是在衍祺門看門，假裝一把看門的獅子。和小老虎性格不同，大黃比較高冷，總喜歡獨來獨往，遇到我總是愛搭不理的。聽說他平時除了在衍祺門附近巡邏，偶爾還會到十三排執行「秘密任務」，具體是什麼任務，咱也不敢問。

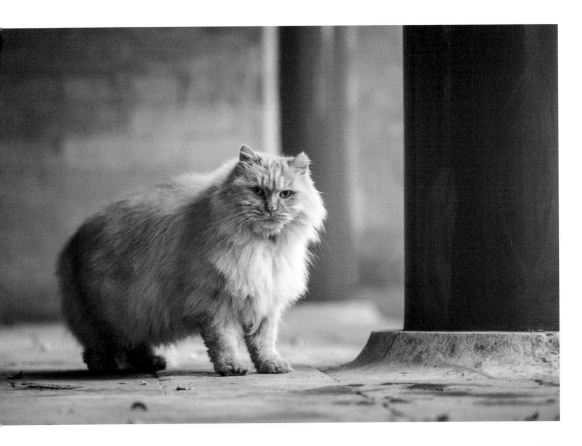

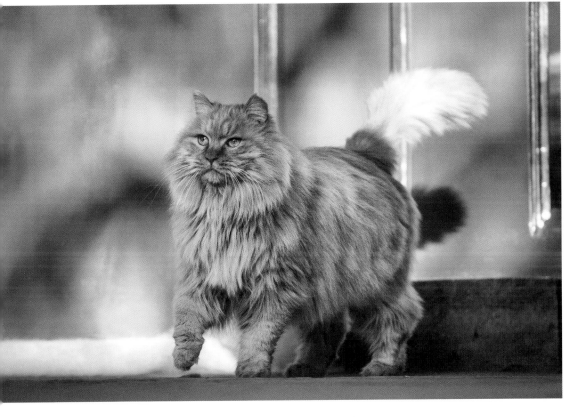

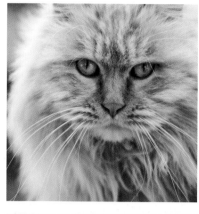
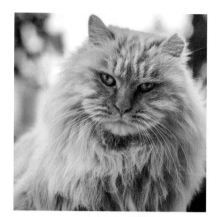
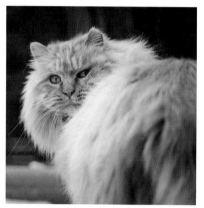
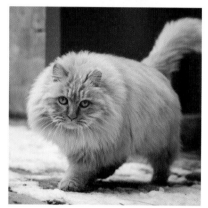

## 貓咪加油站

\* 貓咪需要洗澡嗎？

貓咪們會進行自我清潔，而且普遍怕水，與其考慮如何給貓
咪洗澡，進行人貓大戰，不如做好家庭衛生，時常給貓咪梳
毛，這樣能長時間保持貓咪清潔。

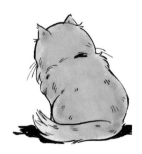

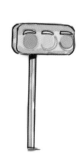

# 小黑兒

**性別** 母貓

**瞳色** 綠色

**被毛** 長毛、純黑

**性格** 敏感

**活動區域** 寧壽宮花園一帶

# 小黑兒

　　在中世紀的歐洲，黑貓被認定為女巫的化身，他們一同被視為惡魔般的存在，會被處以火刑。這真的是太殘忍了！但在中國的傳統文化中，黑貓卻寓意吉祥。古書記載，黑貓為鎮宅、辟邪、招財之物。如今在故宮的珍寶館區域一共生活著兩隻黑色的貓咪：一隻就是警長我，另一隻則是之前說過的小老虎和大黃的同胞妹妹小黑兒。

　　和她的哥哥們一樣，小黑兒也是通體長毛，每到冬天，「圍脖」就變得像獅子的鬃毛一樣，盡顯威武霸氣。小黑兒有一點兒與我們全都不同，那就是她有一雙如翠綠寶石般的眼睛，非常迷人。她的性格非常靦腆，不愛和人打交道，這一點倒是和如意有點兒像。小黑兒平時喜歡在衍祺門的臺階上曬著太陽睡大覺，但是天氣炎熱的日子，絕不會暴露在烈日下，這一點我也是深有體會——黑貓吸熱。

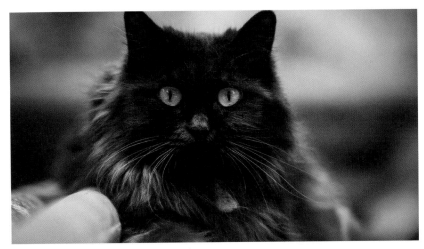

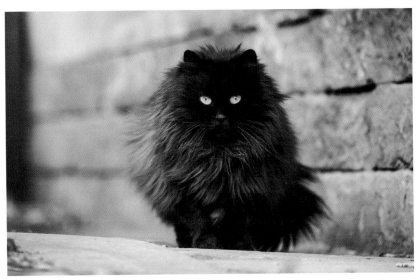

## 貓咪加油站

* 中世紀的黑貓

如果說黑貓們最害怕穿越到哪兒，那一定是中世紀的歐洲了。在那時，黑貓被視為女巫的化身。甚至連現在，歐美某些領養中心，黑貓的領養率也是最低的，就是因為還有這些古老的迷思在。

# 大黑兒

| | |
|---|---|
| 性別 | 公貓 |
| 瞳色 | 黃色 |
| 被毛 | 長毛、純黑 |
| 性格 | 敏感 |
| 活動區域 | 寧壽宮花園一帶 |

# 大灰兒

| 性別 | 母貓 |
|---|---|
| 瞳色 | 黃綠色 |
| 被毛 | 長毛、棕虎斑 |
| 性格 | 親近人、親近貓 |
| 活動區域 | 寧壽宮花園一帶 |

# 大黑兒和大灰兒

　　如果說小老虎、大黃和小黑兒算是我的父輩，那大黑兒和大
灰兒則要算是我的祖輩了。

　　不知道是哪年哪月，在禊賞亭後面的假山裡，大黑兒和大灰
兒出生了，不幸的是媽媽小藍眼兒在生產之後就去世了。大黑兒
和大灰兒是由他們的姥爺大花臉兒一手帶大的，他們三個一起玩
耍，一起生活。大黑兒算是花園裡所有貓咪中最強壯的一隻，他
體形壯碩，一身漆黑如墨的背毛，自帶一種威嚴。平時他喜歡在
那裡的太湖石上休息，默默地守望著領地中的一草一木。大灰兒
是小老虎的媽媽，她同樣有一身濃密的長背毛，與大黑兒不同的
是，她的帶有棕色虎斑紋。如今小老虎這一身漂亮的毛就是遺傳
了媽媽的基因。

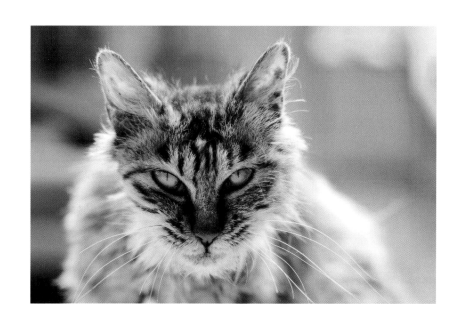

## 貓咪加油站

\* 貓咪為什麼對你喵喵喵？

在貓咪小時候，貓媽媽會回應牠們喵喵叫，但當牠們長大後，貓媽媽就不會理了。所以成年貓之間的溝通，除在發情期外，很少是通過喵喵叫進行的，而是通過掃掃尾巴、動動耳朵等。反而是人類會隨時對叫聲做出反應，所以喵喵叫是貓咪專門為了引起鏟屎官的注意，而且需求不同，貓咪發出叫聲的聲調也不同。

# 小崽兒

| 性別 | 公貓 |
| --- | --- |
| 瞳色 | 黃色 |
| 被毛 | 短毛、棕虎斑加白 |
| 性格 | 親近人、不親近貓、愛睡覺 |
| 活動區域 | 頤和軒 |

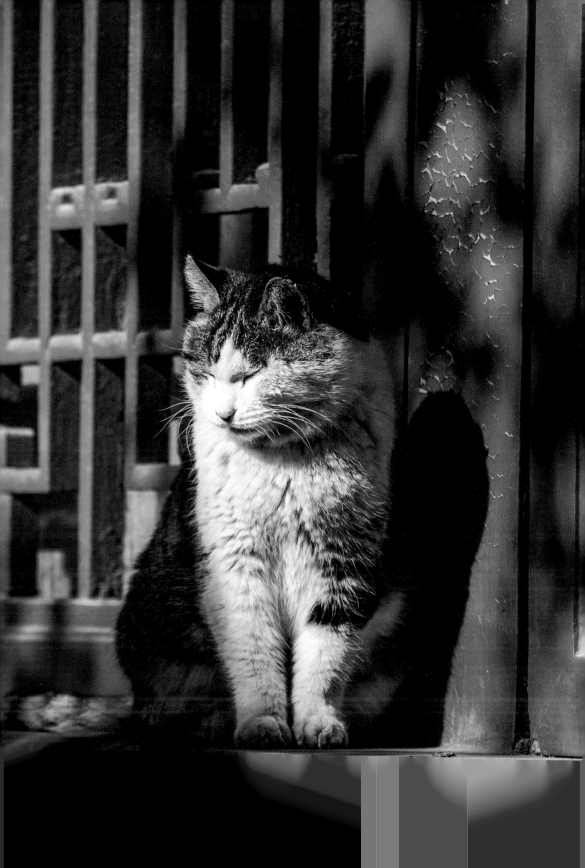

# 小崽兒

　　可以說，吉祥、如意還有我是頤和軒新生代的故宮貓，在我們之前有非常多的貓咪前輩也在這兒生活過，而他們也都有著不小的名氣，排名第一的就是人稱「頤和軒頭牌」的小崽兒啦。小崽兒大概出生在 2008 年，是一隻短毛的加白狸花貓。最早小崽兒的活動範圍很大，他經常到寧壽宮花園中到處溜達。直到有一天在擷芳亭遇到了珍寶館區域的老大——大花臉兒，挨了一頓胖揍之後，小崽兒就沒怎麼離開過頤和軒區域了。雖然叫小崽兒，但是他的個頭並不小。圓滾滾的身體加上又短又粗的四肢，讓他看起來憨厚可愛。尤其到了冬天，他會把小爪子藏在身體下面，縮成一個球，搭配他天生的虎斑紋，從後面看去就像個大西瓜。不僅身體像個球，他的面部也是圓滾滾的，再加上鼓鼓的腮部，讓每個見到他的遊客都忍不住駐足觀看。

　　每一個肯出來迎客的故宮貓都是如此的隨和。儘管頤和軒遊人如織，小崽兒卻日復一日地出現在這裡，和遊客們親密互動，最終被大家封了個「御前一品帶爪侍衛」的頭銜，可見大家有多喜歡他。

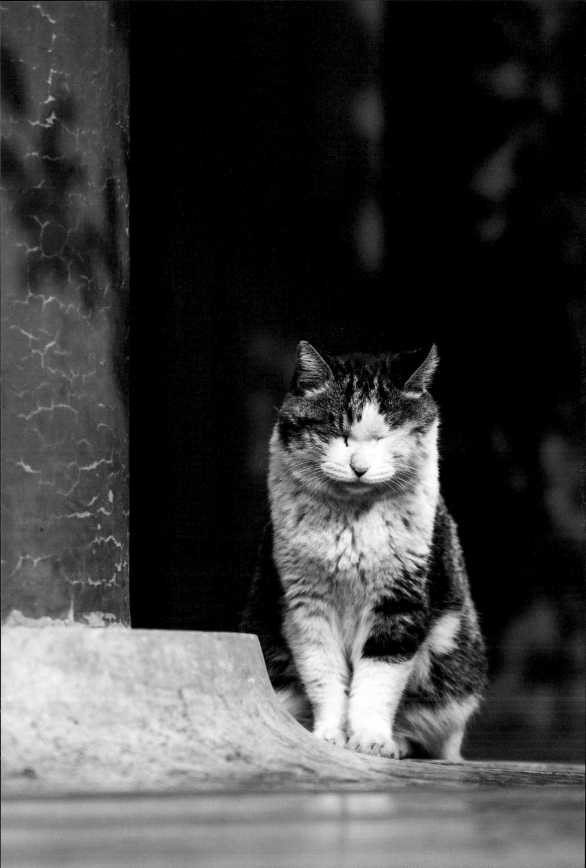

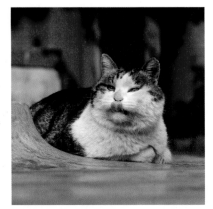
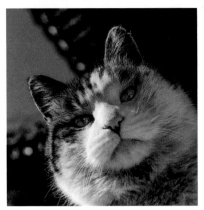
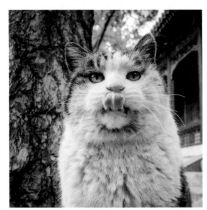

## 貓咪加油站

\* 貓咪為什麼會發出呼嚕聲？

當你「擼貓」的時候，是不是常常能聽到牠們發出呼嚕呼嚕的聲音。恭喜你喲，你的撫摸讓貓咪覺得很舒服呢。除了表達舒適、愉悅的心情，部分貓咪緊張的時候，也會發出這樣的聲音舒緩情緒，安慰自己。

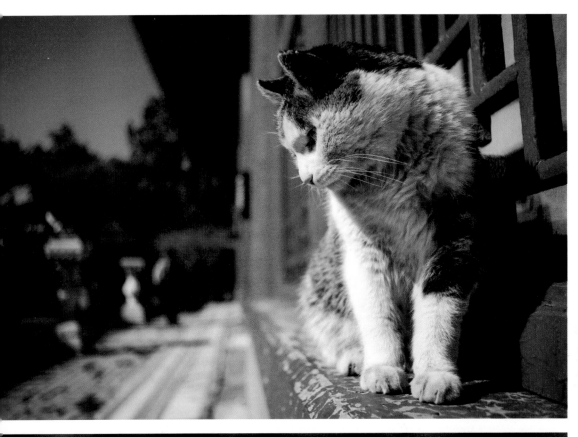

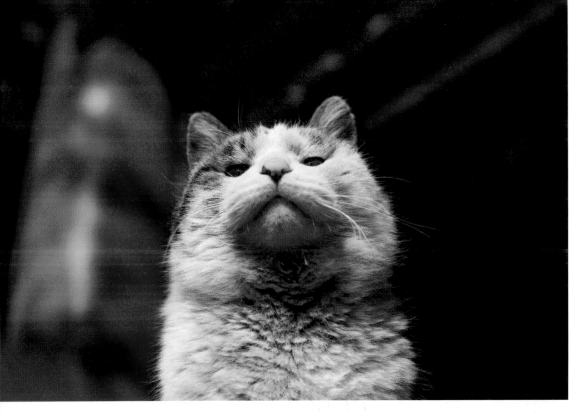

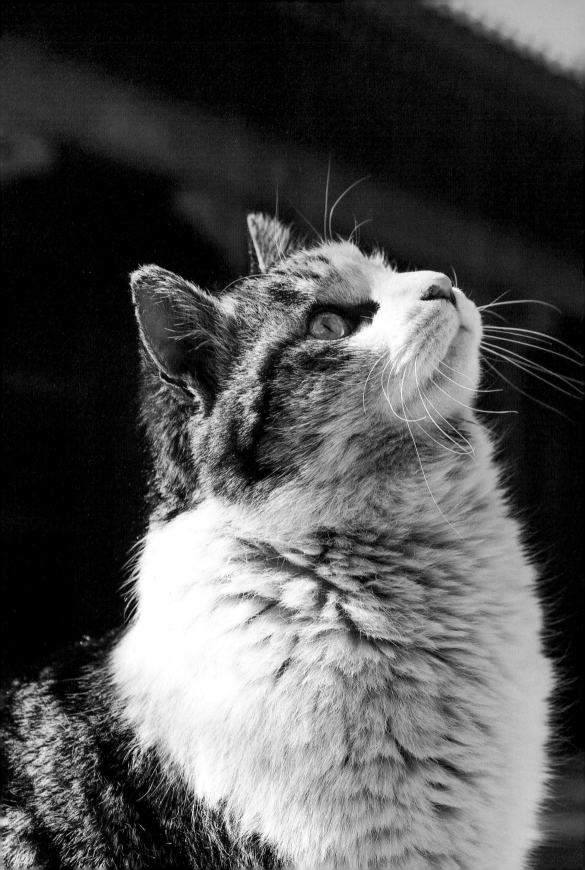

你為啥不開燈？

開關太遠了。

# 毛毛

| | |
|---|---|
| 性別 | 母貓 |
| 瞳色 | 黃色 |
| 被毛 | 短毛、純白 |
| 性格 | 敏感 |
| 活動區域 | 頤和軒 |

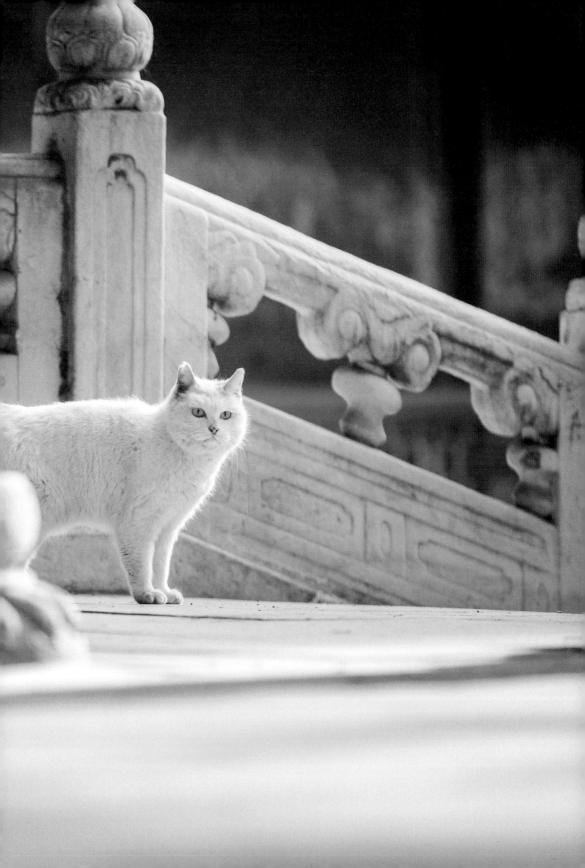

# 毛毛

　　在我接管頤和軒的大松樹之前，毛毛負責維護這一帶的空中秩序。很多年前，毛毛和小崽兒都生活在頤和軒一帶，但是巡邏範圍各有不同：小崽兒總是愛趴在石頭檯子上或者窗臺上放哨；毛毛主要負責上層線路，要麼登梯爬高，要麼飛簷走壁，時不時還偽裝一把五脊六獸，把自己當成個文物。為什麼分工這麼明確呢？事實上，毛毛負責高空作業是迫不得已的，因為老受小崽兒欺負，只能想了這麼個相安無事的方法，兩喵各管一片兒。

　　毛毛是一隻純白色的短毛貓咪，擁有一雙黃色的眼睛，很是漂亮。她並沒有小崽兒那樣外向的性格，喜歡安靜的她總是獨自在故宮的金頂之上穿梭，那靈動的身影就像一個雪白的精靈，為這座宮城添了幾分神秘。

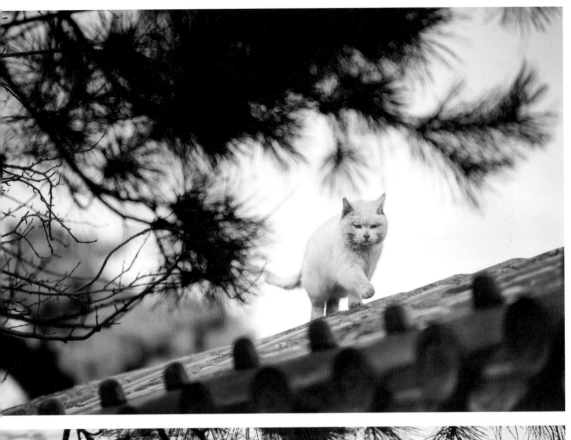
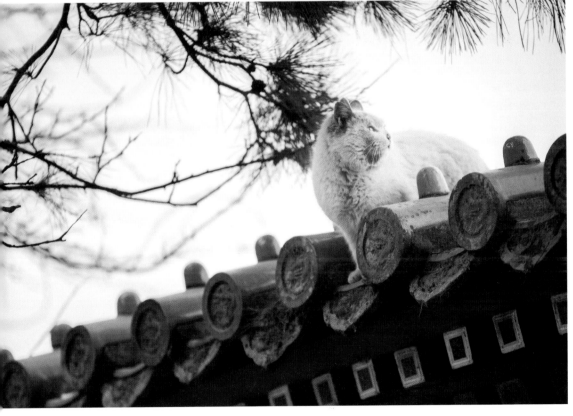

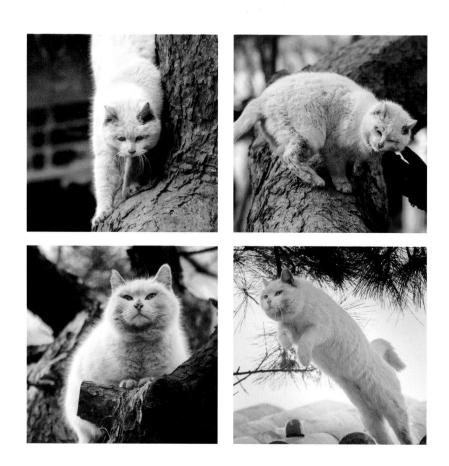

## 貓咪加油站

**\* 貓咪如何表達情緒**

人類一般是通過貓咪的叫聲、肢體（特別是耳朵）動作及面部表情來判斷貓咪的情緒。有時候貓咪會緩慢地對你眨眼，這種眨眼稱為貓吻。你也可以對貓咪緩慢眨眼來告訴貓咪你也愛牠，這樣有助於增加你與貓咪之間的親密度喲。

# 嘚嘚

| 性別 | 公貓 |
| 瞳色 | 黃色 |
| 被毛 | 長毛、純白 |
| 性格 | 貪吃、親近人、愛睡覺 |
| 活動區域 | 錫慶門附近 |

# 嘚嘚

　　寧壽宮區西南隅的大門叫錫慶門，在這裡，也常年駐守著一名御前帶爪侍衛，他的名字叫嘚嘚。這個名字也許是來源於他愛嘚瑟的性格吧。他身披純白大氅，瞳孔金中帶著一點翠，渾身散發著霸氣的光芒。再加上高雅從容的儀態，說他是故宮裡的顏值擔當絕不過分。他每天都正襟危坐在珍寶館門口，深受遊客和工作人員的喜愛，可以說是集萬千寵愛於一身。每到冬天，聰明又愛撒嬌的他總會想辦法溜進辦公室，靠賣萌取暖，而且這招屢試不爽。2019 年年底，嘚嘚突然消失了一段時間，害大家擔心了一番。沒想到原來他老人家找到了更清淨的所在——北十三排的一個小院子。這裡有為貓咪準備的小窩和固定的「飯票」，我在想，換作是我，我也會樂不思蜀吧。

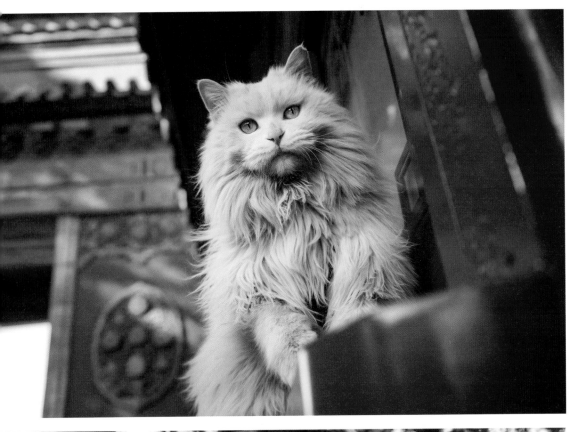

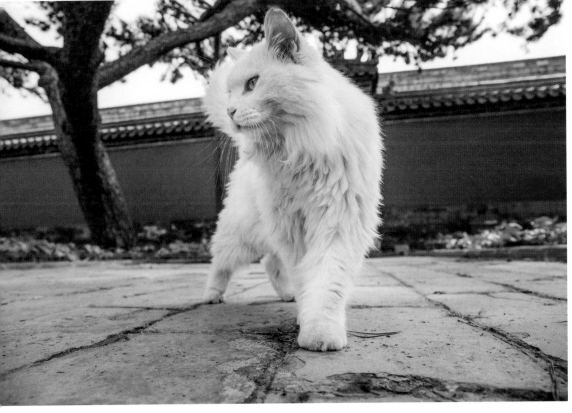

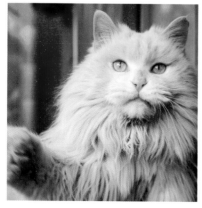
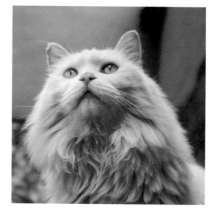

## 貓咪加油站

＊ 怎麼救流浪貓？

生於野外環境，已從父母那裡學會如何捕食和生存的野貓，
如果性格穩定、與人親近且能夠適應室內生活，就適合被領
養進家，但也有一些只能適應野外生活的，建議實施TNR，即
誘捕、絕育、放回原地。而那些原本有家，但因為種種原因
離開家的家貓，是沒有生存技巧與能力的，需要被救助。

# 驕驕

| | |
|---|---|
| 性別 | 公貓 |
| 瞳色 | 黃綠色 |
| 被毛 | 長毛、棕虎斑加白 |
| 性格 | 膽小、貪吃 |
| 活動區域 | 皇極門附近 |

# 驕驕

　　話説宮裡的長毛貓並不少，但卻沒有像驕驕這樣花裡胡哨的。同樣是長毛狸花貓，相比於小老虎，驕驕的毛色變化頗多，比如正開臉的白色嘴套上有兩撇小鬍子，下巴上還有一個如山羊鬍子般的色塊，非常有個性。他的行蹤飄忽不定，總之都會在皇極門附近活動。從九龍壁到寧壽門，我們都有可能見到他的身影。驕驕和㗁得是好朋友，冬天他們總在一起曬太陽，而到了夏天，他們就會躲在牆影和松樹下乘涼。

　　驕驕的性格有些害羞，雖説並沒有生活在隆宗門一帶的薩其馬和塔子糕那麼膽小，但是一有風吹草動，也會嚇得趕忙往地道裡鑽，因為他的性格，可沒少讓大大咧咧的㗁得佔便宜，比如每次有好吃的，驕驕總是最後一個才出來。

## 貓咪加油站

### ＊ 殘忍的去爪手術

有些主人擔心貓咪會抓傷人和家具就想到了去爪手術，但這個手術絕不是人們通常認為的僅去除趾甲，而是剪斷貓的第三趾骨，就跟切斷人的手指第一關節是一個概念，想像一下那有多痛。去爪手術對貓咪造成的傷害是永久的，手術做得不好還有後遺症。這個殘忍的手術在很多國家已經被立法禁止。

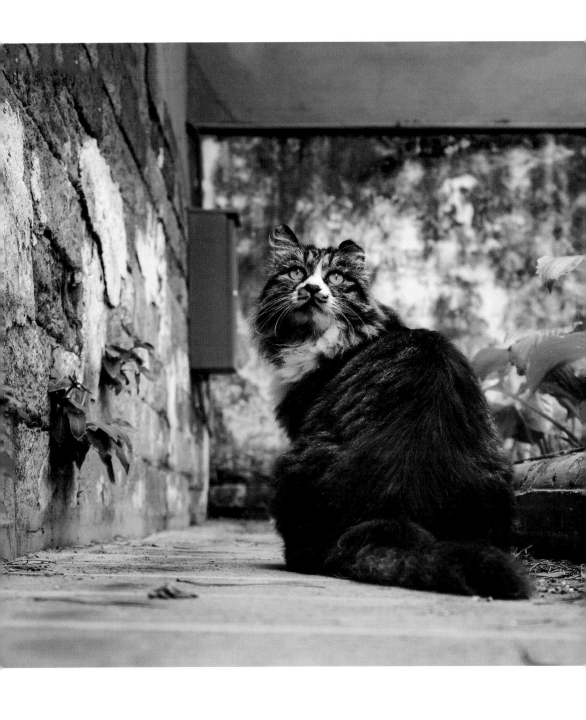

# 鼇拜

| 性別 | 公貓 |
|---|---|
| 瞳色 | 黃色 |
| 被毛 | 長毛、黑白淨楚 |
| 性格 | 親近人、親近貓 |
| 活動區域 | 景仁宮一帶 |

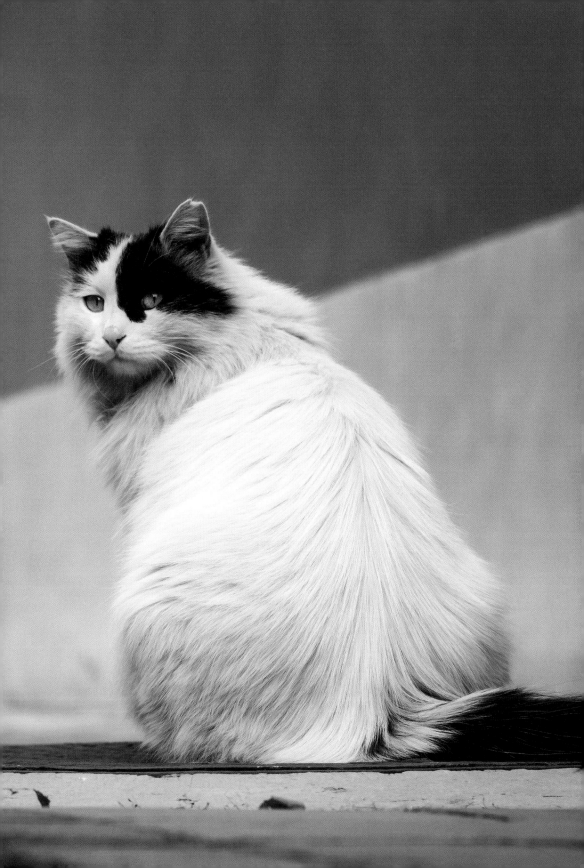

# 鳌拜

　　除了我們一族，在故宮的其他區域還生活著很多我的御貓夥伴，其中鳌拜是他們當中最被大家熟知的貓咪之一。鳌拜和我一樣擁有黑白色系的毛，只是他是一隻長毛淨梵貓——尾巴純黑，頭頂帶有黑色印記。根據古代貓譜記載，他的毛色還有一個特有的稱呼——「拖槍掛印」。因為他那濃密凌亂的毛像極了影視劇中鳌中堂的形象，所以網友們給他取名鳌拜，但是他的真名遠沒有大家想像中的那麼霸氣，甚至有些搞笑，他叫「胖子」。別跟他説這是我告訴你們的！ 還不是因為他的體形比一般的貓咪都大，尤其到了冬天，身披厚厚長毛的他從遠處看去像個巨型毛球。

　　鳌拜的家位於東六宮的景仁宮，因為從小就生活在遊客眾多的區域，所以他和人類的關係特別友好，平日裡就愛待在景仁宮的院子裡，任由遊客圍觀。不管身處多麼喧囂的環境，他總是悠然自得，因此他也成了故宮裡最受歡迎的御貓之一。

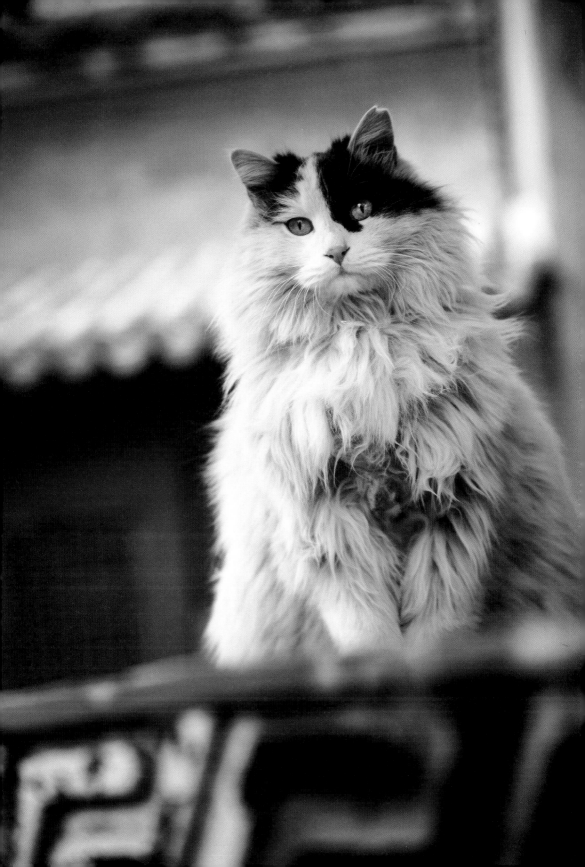

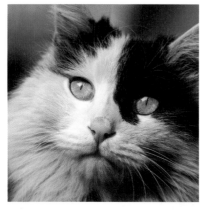 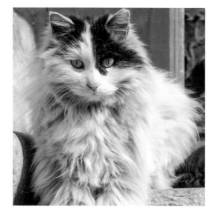

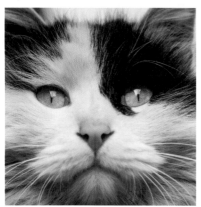 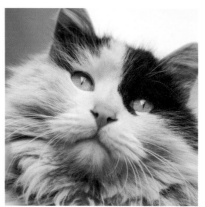

## 貓咪加油站

\* 被毛長度

依據被毛長度，貓咪分為長毛貓、短毛貓和無毛貓。長毛貓
的被毛非常濃密，甚至能使貓的體形擴大一倍。透過短毛貓
的短毛你能窺見毛皮下的肌肉。無毛貓由原本無毛或毛較少
的純種自然突變而成。

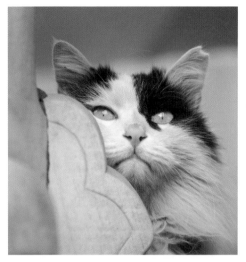
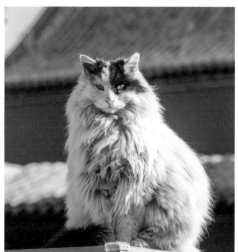
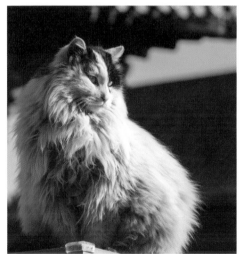
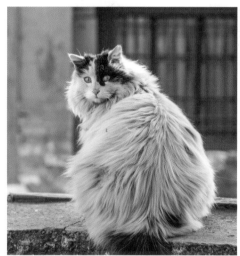
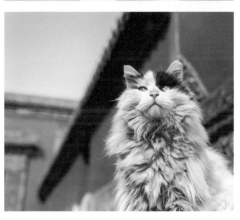
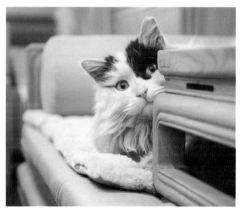

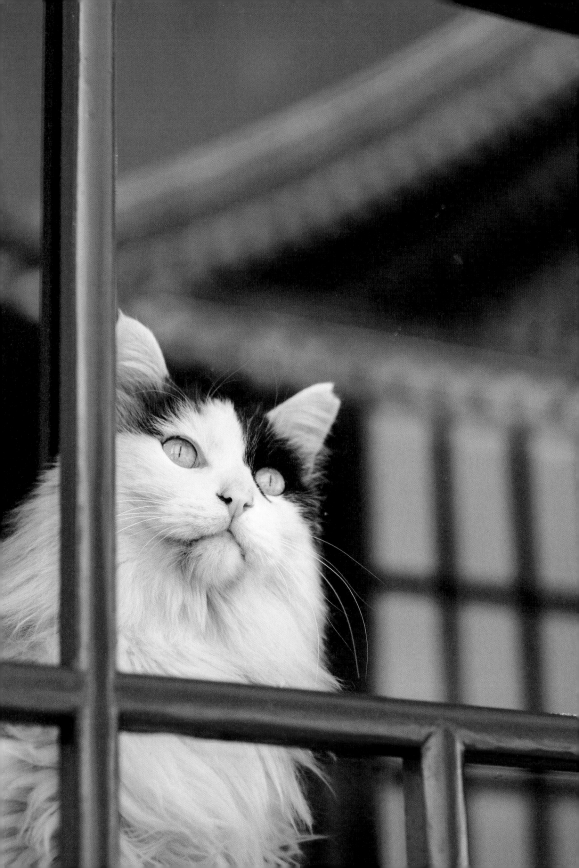

# 饅頭

| | |
|---|---|
| **性別** | 公貓 |
| **瞳色** | 黃色 |
| **被毛** | 短毛，紅白淨梵 |
| **性格** | 親近人、饞嘴 |
| **活動區域** | 景仁宮及慈寧宮花園 |

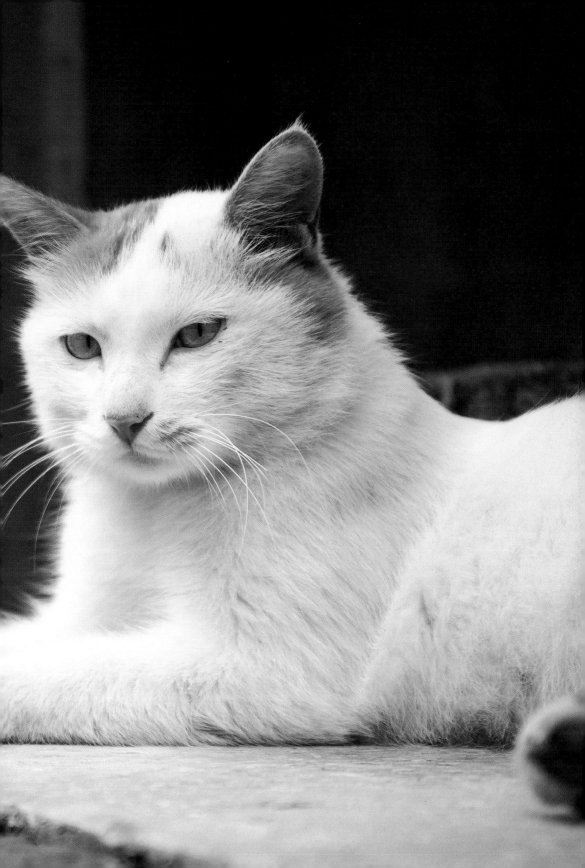

# 饅頭

鼇拜作為東六宮的「一哥」，他的身旁自然跟著一群小兄弟，不僅如此，這些小兄弟中有的還是鼇拜一手帶大的。其中和鼇拜關係最密切的，應該是饅頭了。饅頭最早出現在景仁宮的時候還是一隻小奶貓，並沒有名字，後來以他強大的橘貓基因為基礎，不出意外地把自己吃得白白胖胖，尤其是那橫向發展的臉部，看上去就像一個發麵大饅頭，正因如此，得了個饅頭的名字。饅頭和鼇拜一樣，也是淨梵貓咪——通體雪白，只有頭部和尾巴有顏色——只是他是短毛。作為鼇拜的小跟班，天天和大哥走南闖北，饅頭也練就了天不怕地不怕的性格。在景仁宮還沒開放的時候，他和鼇拜每天都蹲坐在門口的椅子上看著過往的行人。有遊客經過身邊，他還會主動去用尾巴蹭一蹭，以示友好。不僅如此，饅頭還是一個探險家，饞嘴的他為了尋找不同區域的「飯票」，成為東六宮一帶所有御貓裡活動範圍最大的一隻。饅頭曾經在慈寧宮花園生活過一段時間，是從景仁宮尋覓到那兒的，為了吃，還真是和我的兄弟吉祥有得一拼呢。

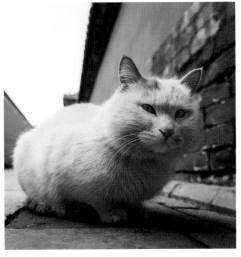
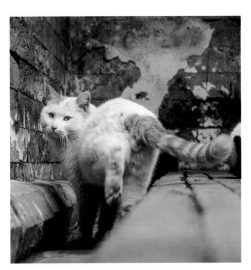
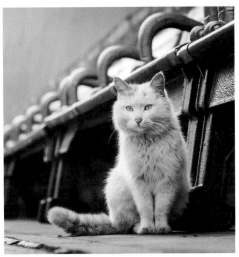
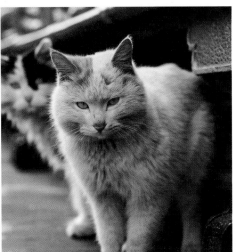

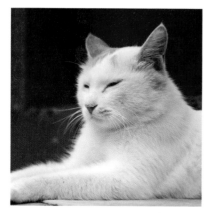
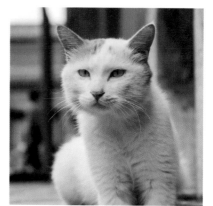
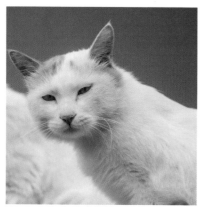
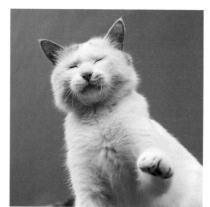

## ✱ 貓咪加油站

✱ 如何選擇寵物貓

在決定養貓咪之前要先問自己是否做好了準備，因為無論是
收養一隻流浪貓還是買一隻貓，都是一個重要的承諾。而選
擇何種寵物貓並沒有標準答案，這主要取決於鏟屎官的喜
好。有些人傾向於領養貓咪，在獲得養貓咪樂趣的同時又為
社會做出貢獻。但無論如何，一旦決定養，就要負責照顧好
牠的一生。

踩到樂高

喵！嗷！嗷 嗷 嗷!!

腳趾撞
到櫃子角

嗷!

但是還有在這之上的痛苦——

下巴⋯⋯

被拉鍊夾到⋯⋯

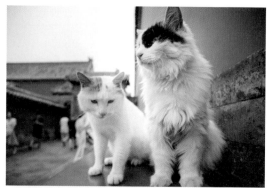

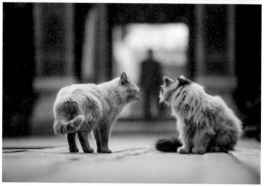

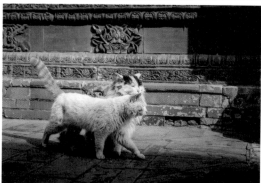

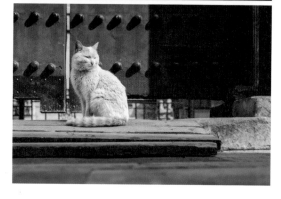

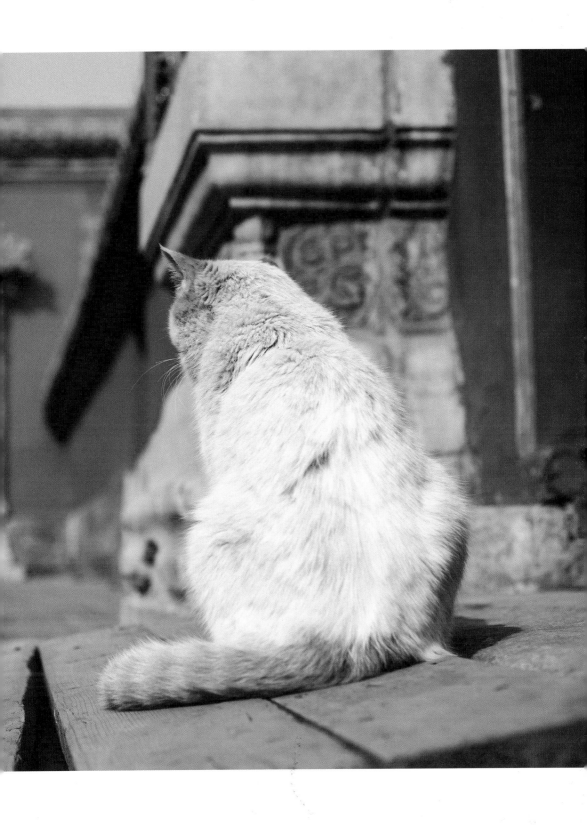

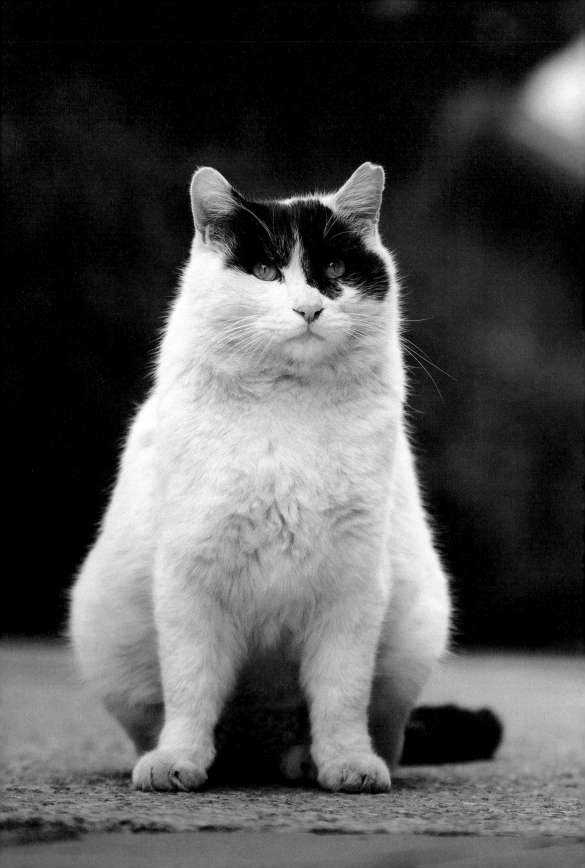

# 黑尾巴

| | |
|---|---|
| **性別** | 公貓 |
| **瞳色** | 黃色 |
| **被毛** | 短毛、黑白 |
| **性格** | 貪吃、不親近人、不親近貓 |
| **活動區域** | 慈寧宮花園附近 |

# 黑尾巴

　　你知道嗎？鼇拜在故宮是有親兄弟的，知道這件事情的人為數不多。鼇拜的媽媽最早定居於景仁宮，一共生過兩窩小貓：第一窩的五隻，除了鼇拜，其餘四隻都被領養走了；而第二窩的六隻，同樣也只有一隻沒有被領養，他就是鼇拜的弟弟——黑尾巴。

　　黑尾巴和鼇拜的面紋極為相似，讓人不禁感歎血緣關係的奇妙。但黑尾巴是黑白色短毛貓咪，有一條全黑的尾巴，這也是他名字的由來。

　　黑尾巴最早也是生活在景仁宮，和鼇拜相依為命，但他倆的性格卻是天差地別。據說曾經有一段時間黑尾巴是景仁宮一霸，過路的人都要被他「打劫」一番。後來不知什麼原因，兩兄弟分道揚鑣，黑尾巴獨自從東六宮「長途跋涉」到故宮西側慈寧宮花園附近生活。現在則是在那附近的辦公區安定了下來。

## 貓咪加油站

＊ 貓咪的繁殖

大部分貓咪需6到12個月發育成熟，有些貓咪在9個月的時候就成為新手媽媽了。母貓孕期一般為2個月左右，幼貓在6至7周斷奶。斷奶前這段時間，幼貓會跟隨媽媽學習各項本領。

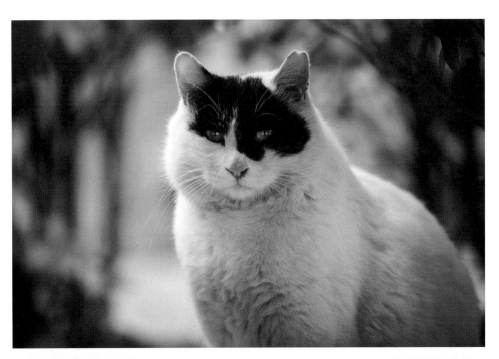

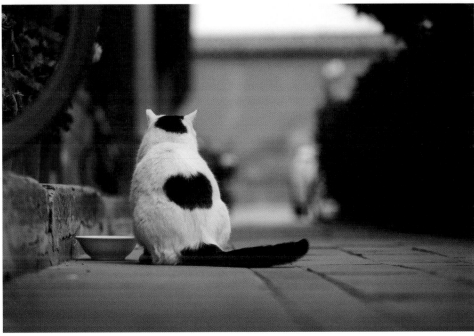

# 景小崽

| | |
|---|---|
| **性別** | 公貓 |
| **瞳色** | 黃色 |
| **被毛** | 短毛、棕虎斑補丁 |
| **性格** | 貪吃、不親近貓、愛爬樹 |
| **活動區域** | 景仁宮一帶 |

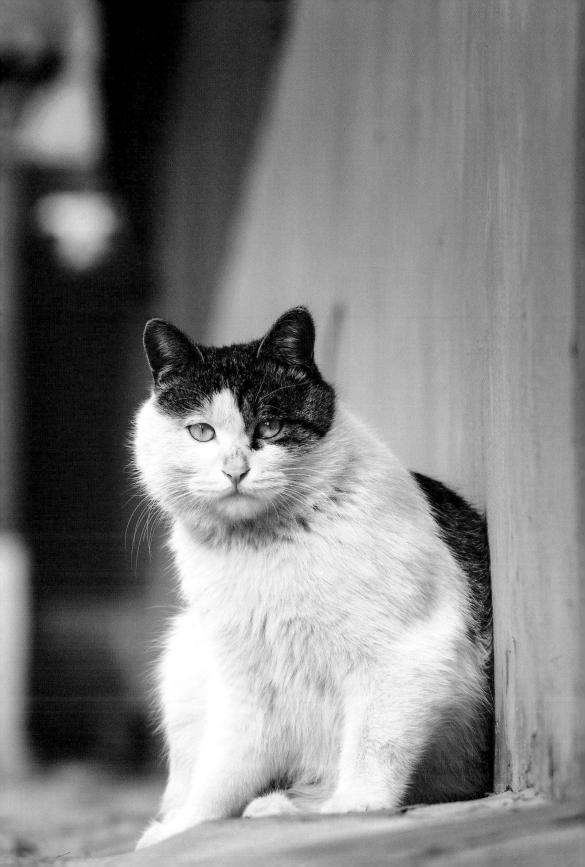

# 景小崽

　　為什麼他叫景小崽呢？因為他出生在景仁宮附近，長得又很像小崽兒，所以大家給他取名叫景小崽。其實關於貓的長相，人類總是認為毛色像就是像，但是在我警長看來，他們兩隻根本一點兒也不像。我們頤和軒的小崽兒憨態可掬，簡直就是治癒和解壓的代名詞，而景小崽長得賊眉鼠目，啊，不對，是長得比較機靈啦。當然啦，我對景小崽也沒什麼成見，只是聽說他總愛和別的小貓搶吃的，因此還被黿拜教訓過。從那之後，他就天天跟在黿拜身後當小弟，真是個欺軟怕硬的傢伙！

　　雖說嘴饞，但景小崽不會隨便吃人給的東西，他的警惕心很強，總和人類保持距離。這也可以理解，畢竟我們喵星人都有被害妄想症嘛。也正因如此，如果你在故宮的地下水路的透風口見到他，可千萬不要大驚小怪。

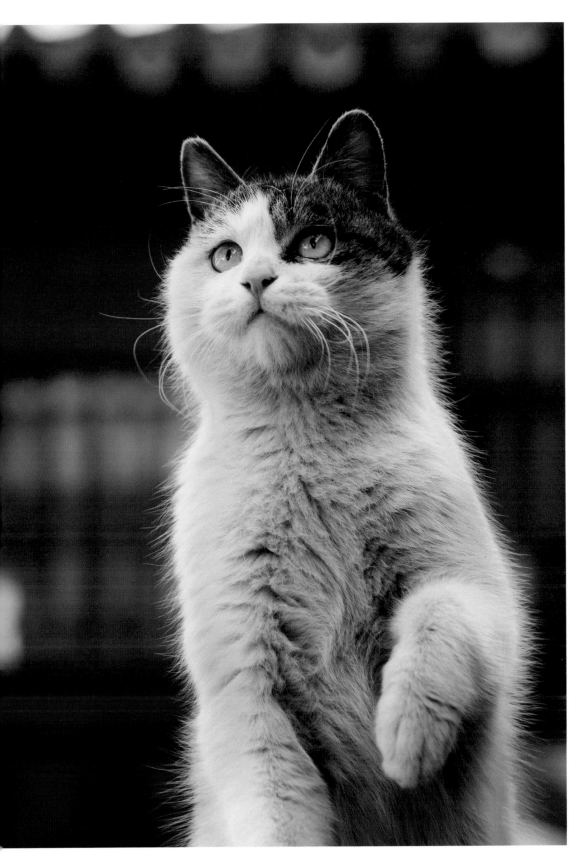

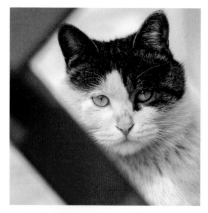
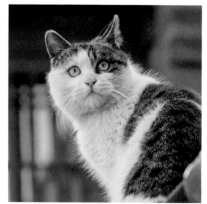
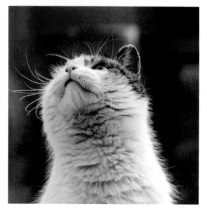
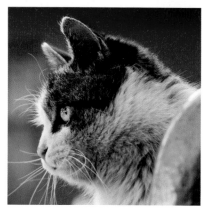

# 貓咪加油站

\* 第一次見貓咪，如何讓貓咪喜歡你

建議採用「零互動」，不要強迫貓咪出籠子，不要與其對視，更不要抱起牠。不理會不互動，給貓咪提供一個獨處的環境，靜靜等待牠自己出來探索。第一次見面，要讓貓咪主動才行喲。

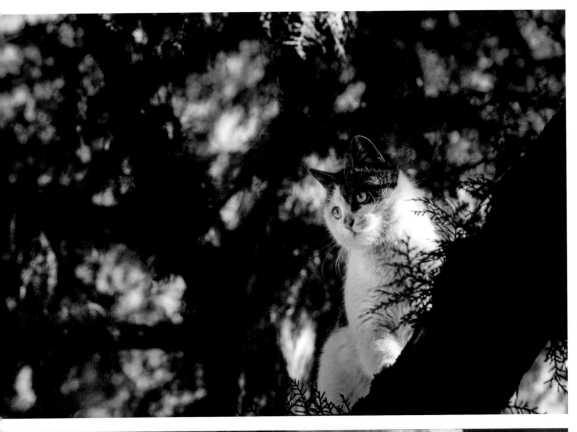
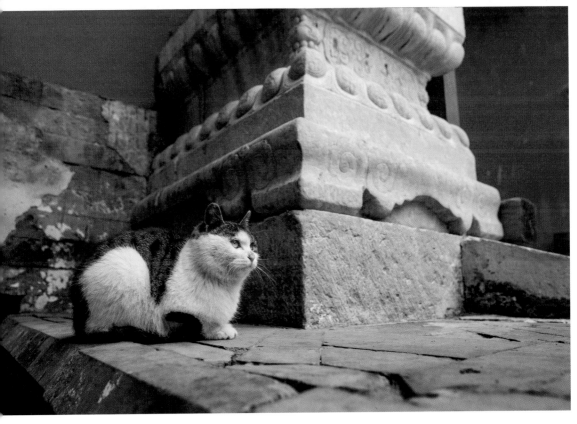

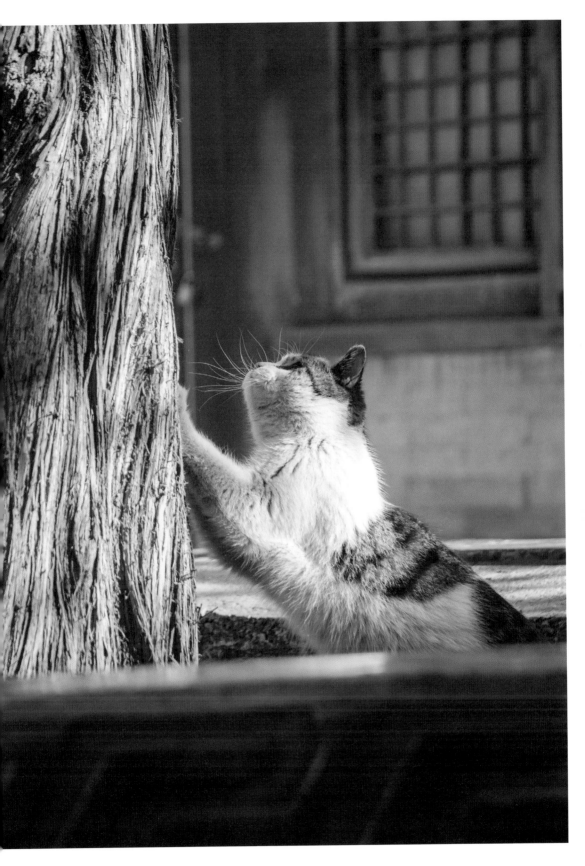

# 白點兒

**性別** 公貓

**瞳色** 黃色

**被毛** 短毛、紅虎斑加白

**性格** 親近人、愛睡覺

**活動區域** 右翼門一帶

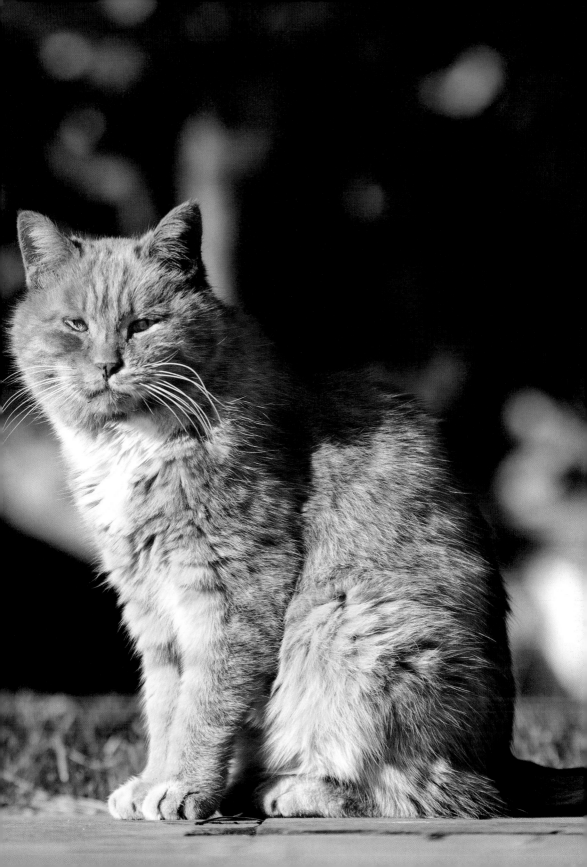

# 白點兒

　　除了鼇拜、小崽兒，故宮裡還有一隻大名鼎鼎的御貓，他的名字叫白點兒。白點兒生活在故宮西側的右翼門附近，他也是故宮裡唯一擁有專屬小窩的貓咪。白點兒是一隻短毛紅虎斑貓，身披濃密的短毛，嘴部有一處白色，也因此得了「白點兒」這個名字。

　　很多人不知道的是，國際上通用的對貓毛色的命名「紅虎斑」其實是一種黃色。而在古代，黃色與帝王有著千絲萬縷的聯繫，逐漸成為皇室御用之色。在紅牆金瓦之下，有這麼一隻「黃袍」加身的貓咪，優哉遊哉地行走在皇宮帝苑之中，威嚴得很。雖然我警長的黑色也是古代帝王所用之色，但是不得不承認，還是黃色與這故宮更搭呢。

　　白點兒之所以出名，一方面是因為他曾經一舉猜中六場世界盃比賽的結果，真是神奇；另一方面還是因為他的性格，他是一隻非常安靜的貓咪，每天都會在路中間淡定地看著來往的人們，當心情好的時候，他還會主動去蹭一蹭遊客的腿，試試能不能蹭一口好吃的。不過，在這裡警長要鄭重提示，來故宮參觀的遊客請不要投餵故宮裡的貓咪喲，因為這有可能會讓我們生病。

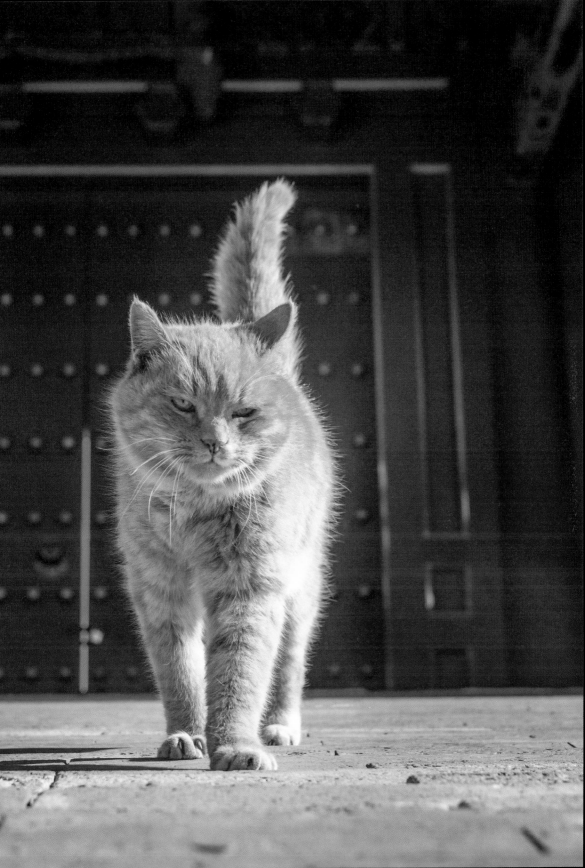

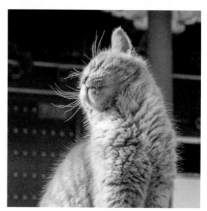

## 貓咪加油站

* 貓咪需要貓陪伴嗎？

與人類喜群居不同，大部分貓咪喜獨立生活，普遍是「獨行俠」，所以牠們是不太需要其他貓咪陪伴的。因而如果確定要帶新貓咪回家，需要考慮貓咪之間的性格是否合得來，不然很容易打架或者互相無視，那就得不償失了。

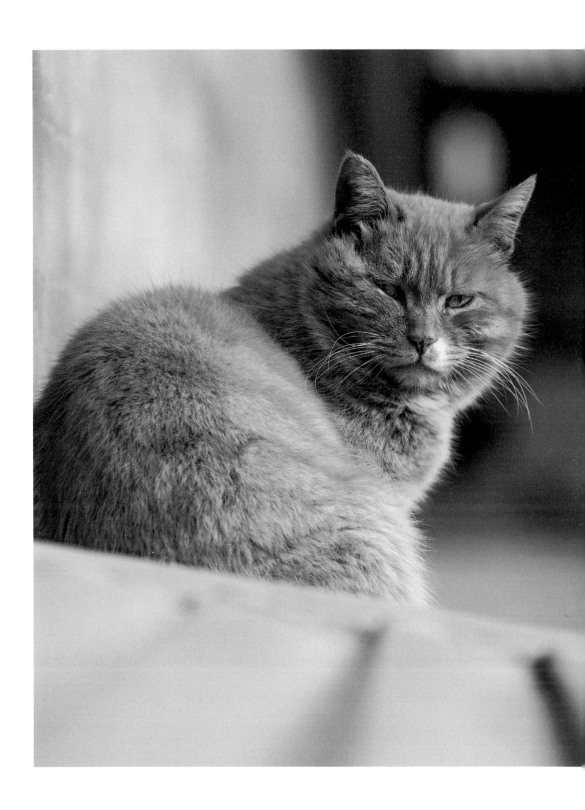

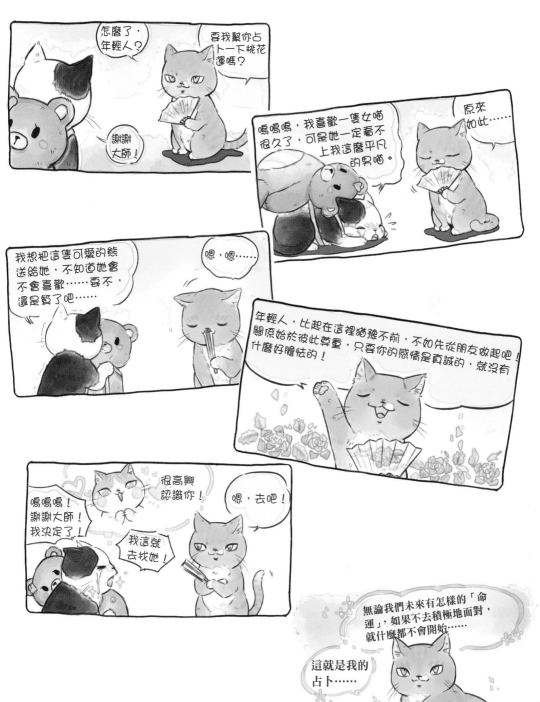

# 長腿兒

| | |
|---|---|
| **性別** | 母貓 |
| **瞳色** | 黃色 |
| **被毛** | 短毛、紅虎斑加白 |
| **性格** | 饞嘴、愛睡覺 |
| **活動區域** | 武英殿一帶 |

# 長腿兒

　　除了大家熟知的白點兒，武英殿一帶還生活著一隻不得不提的元老級宮貓，她就是長腿兒。在 2009 年左右，一隻加白橘貓出現在武英殿的附近，當時的她因為身體瘦瘦的，顯得腿又細又長，「長腿兒」這個名字就這麼得來了。如果換算成我們貓界的輩分，我可能要管她叫太奶奶了。至於她的真實年齡，至今都是個謎。但是因為她保養得特別好，一般人根本猜不到她的年齡，所以大家都稱其為「腿兒姐」。

　　腿兒姐平時的生活特別規律，每天都會在固定的區域活動。她的性格很特別，不怕人，但是也不會像白點兒、鼇拜、小崽兒那樣主動與人親近。不過話說回來，這不才是一隻貓應該有的性格嗎？也正是因為她安靜、聽話、不惹事，深受大家喜愛。每到逢年過節的時候，負責照顧她的鏟屎官們還會為她戴上自己製作的精美項圈給她拍照，真是公主的待遇！

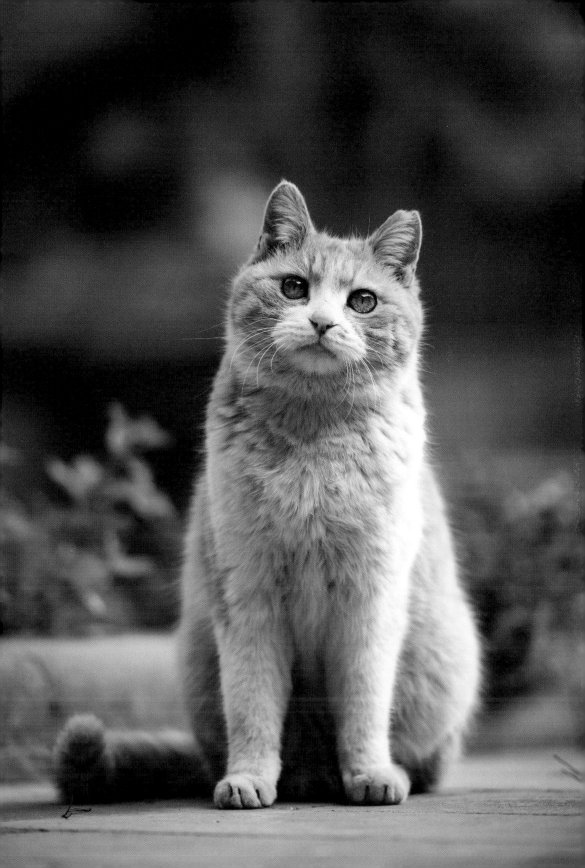

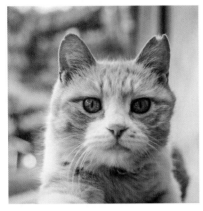

## 貓咪加油站

＊ 橘貓

橘貓是混種貓中常見的一種。橘貓中的公貓較多，有說能達
到五分之四。橘貓給人一種愛吃易胖、需要控制食量的印
象。在中國，流傳著「十隻橘貓九隻胖，還有一隻壓塌炕」
的說法。

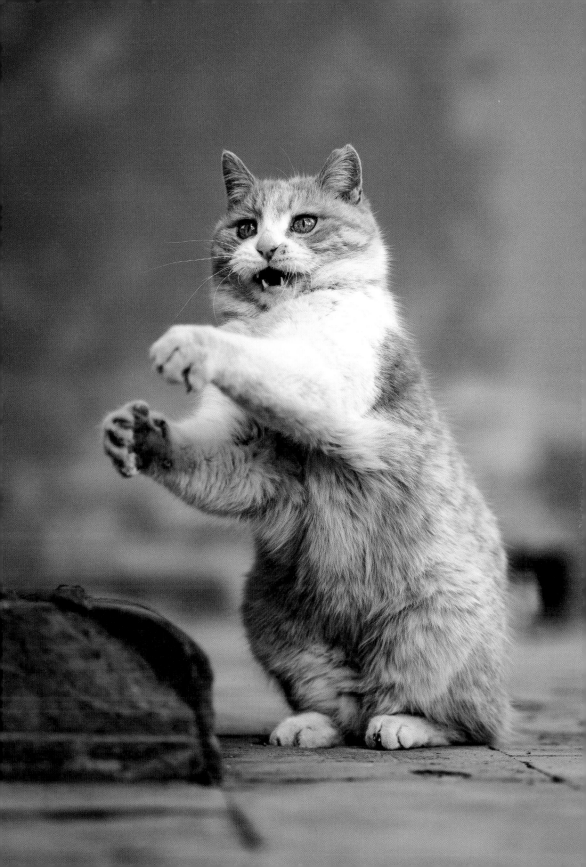

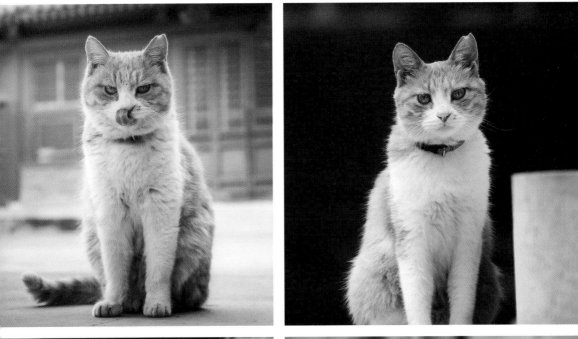

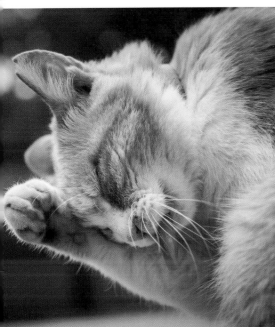

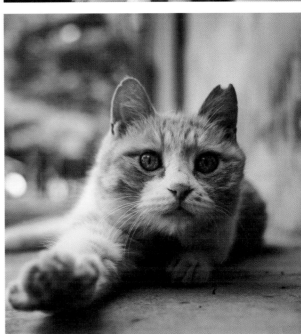

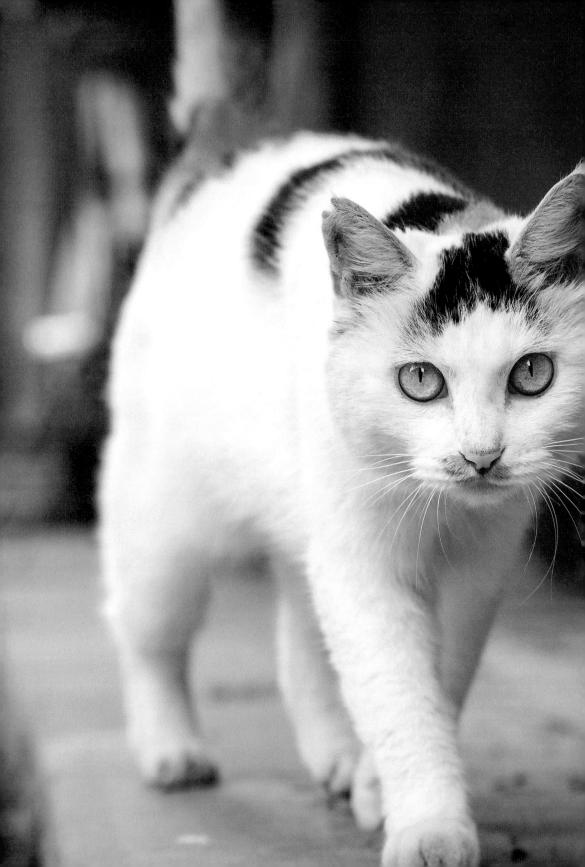

# 三花

| 性別 | 母貓 |
| --- | --- |
| 瞳色 | 黃色 |
| 被毛 | 短毛、三花 |
| 性格 | 親近人 |
| 活動區域 | 城隍廟 |

# 三花

　　我們大多故宮貓的名字取得都很隨性,「三花」就是其中之一。別看大名取得隨性,她的昵稱可不少,比如「花咪」、「花花」、「三花花」等,可見她是多麼討人喜歡。三花是 2010 年前後出現的貓咪,常駐故宮西北隅的城隍廟一帶。光聽名字,就算不說她的樣貌,你可能也會猜出一二。沒錯,她就是最標準、最經典的三花貓,白底上帶朵朵黑、紅花,後腦勺上是一個涇渭分明的近似圓形的標記,特別難得。她的毛色還有一個特點,背部的花紋形狀酷似一隻蹲坐的貓,真的是太神奇了。

　　三花小時候屬於「人來瘋」的類型,沒人的時候她尚能安靜待著,但只要聽見人聲,無論男女,無論老少,無論中外,她都喜歡上前搭訕,就是這麼一副愛黏人的脾氣。而且三花走路總是顛顛兒的,誰一叫她,有事沒事都要一路小跑著過去,特別招人喜歡。直到現在,雖然上了年紀,走路一搖三晃,但只要聽見「三花,吃罐頭啦」,那也是能即刻跑起來的。隨著年紀的增長,三花越發穩重了,想吃飯喝水就挑個屋子門口,只在碗前一蹲,不聲不響,只看人類的自覺性、領悟力……

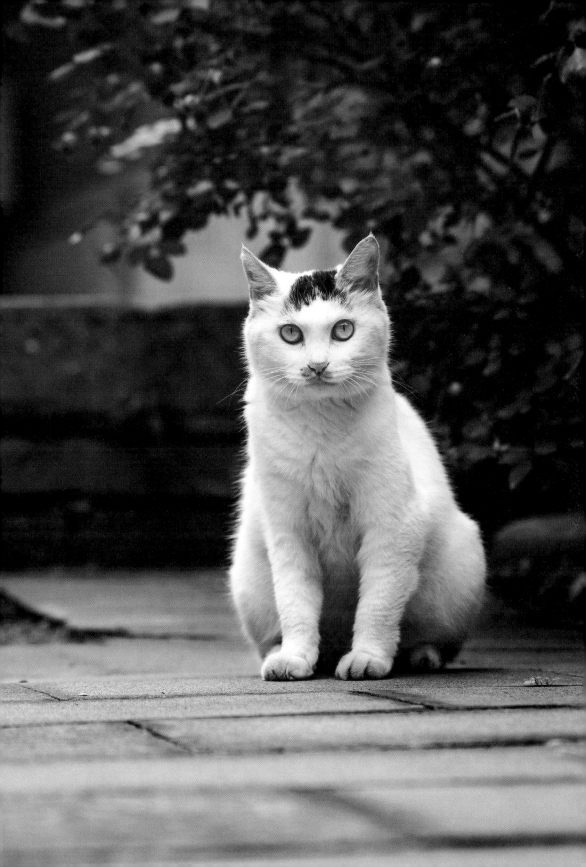

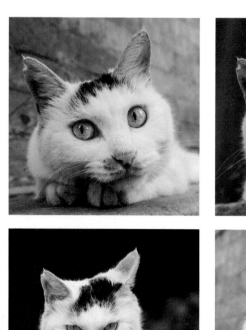
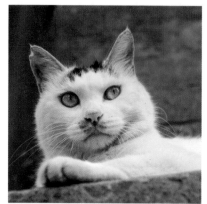
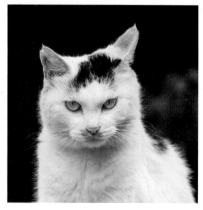
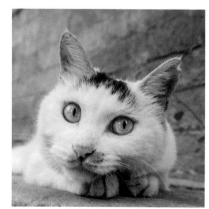

## 貓咪加油站

＊ 貓咪的小肚腩（原始袋）

在很多鏟屎官眼中，貓界是以胖為美的，但貓咪的小肚腩有
可能不是因為胖喲！或許那是牠的原始袋。這坨肉肉用處可
大了，在打架的時候可以起到緩衝墊的作用，保護腹部與
內臟。

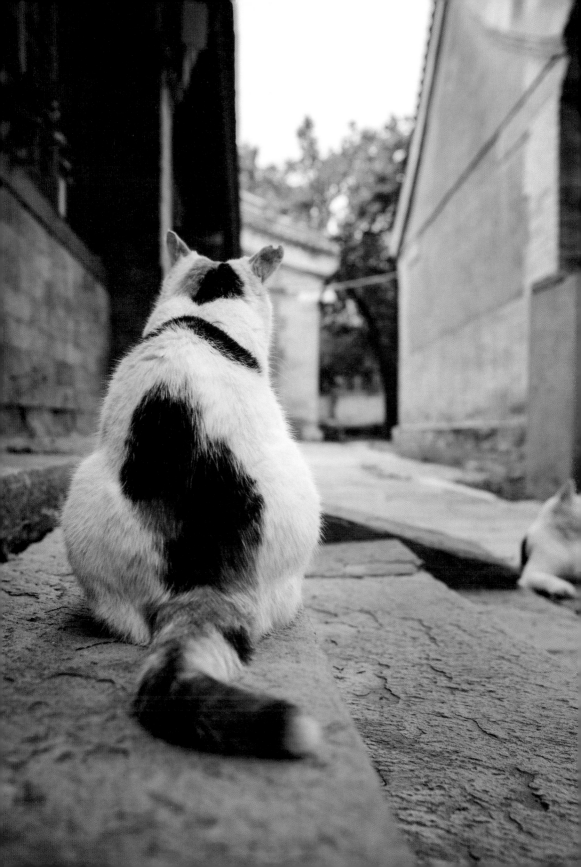

太可愛了⋯⋯ 我被治癒了⋯⋯

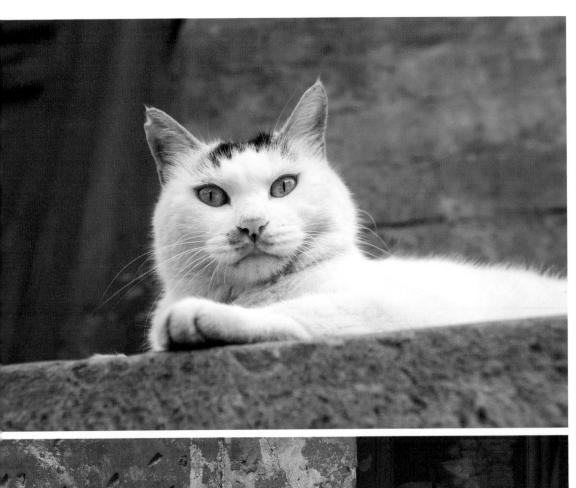

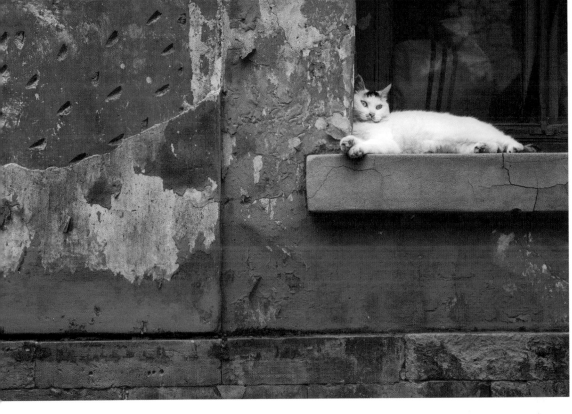

# 二花

| | |
|---|---|
| **性別** | 公貓 |
| **瞳色** | 黃色 |
| **被毛** | 短毛、黑白 |
| **性格** | 愛玩、親近人 |
| **活動區域** | 城隍廟 |

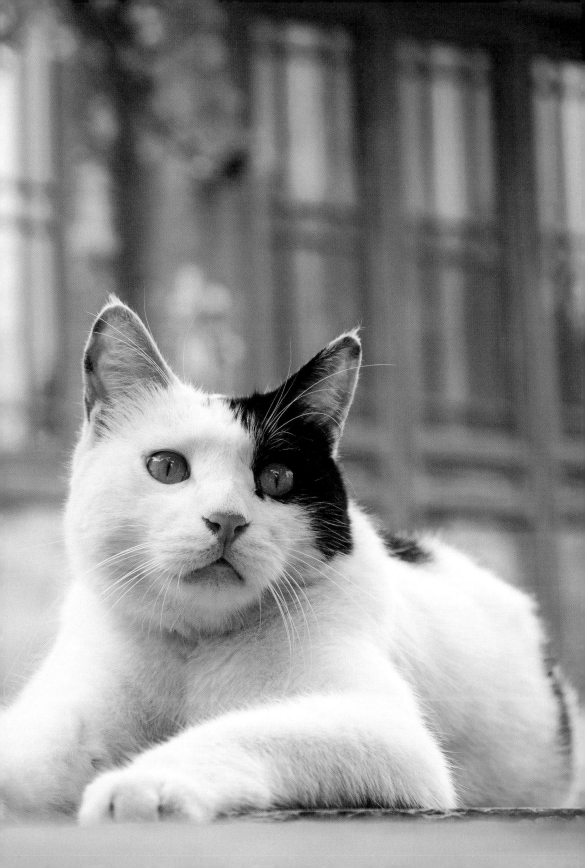

# 二花

　　在故宮西北角的城隍廟一帶，還生活著一隻叫二花的貓咪。二花嘛，當然就是比三花少一花了。和我一樣，他也是一隻黑白花色的貓咪，不過他的個子要更高些，白色佔據身體的主要部分，除了是短毛，二花倒是和景仁宮的鼇拜有幾分相似——黑色的尾巴，左側臉上那個黑色的眼罩格外顯眼。說起二花的性格嘛，說他是故宮裡最活潑的貓咪應該也不為過。聽說這個傢伙一到秋天就會把掉落在院子裡的梨子當作獵物玩弄一番，真的是太好笑了。雖說捕獵是我們的天性，但是這也太有失我們成年貓咪矜持的形象了。我就完全不會做這種幼稚的舉動，當然，最重要的原因還是頤和軒裡沒有果樹。

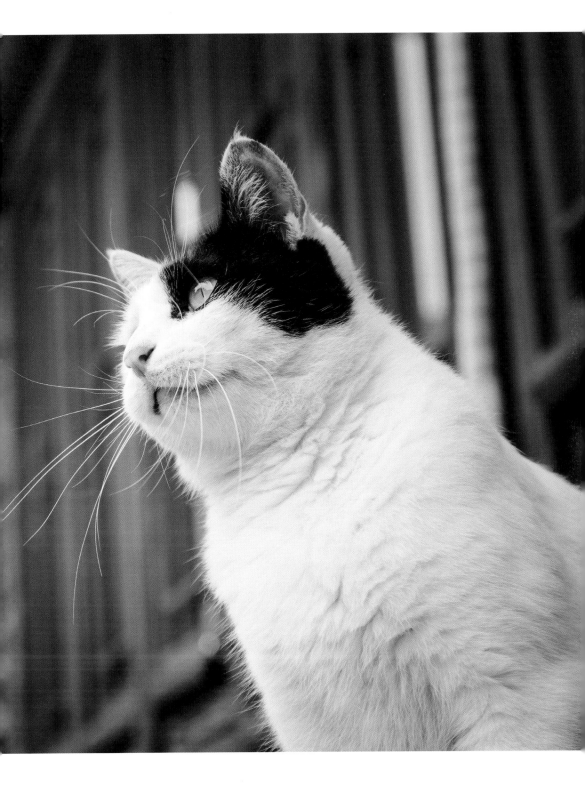

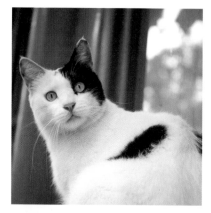
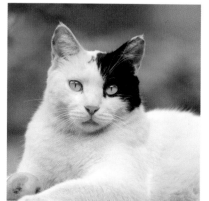
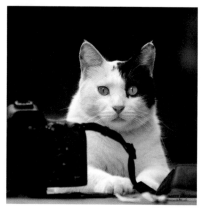
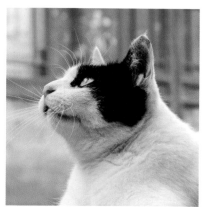

## 貓咪加油站

\* 新貓咪來了

陌生貓咪之間不可直接接觸。接新貓咪回家，需先隔離，建議採用兩週循序漸進的介紹方式。隔離的作用，一是觀察新貓咪是否有傳染疾病，以免貓咪交叉感染；二是讓「原住民」和新貓咪先互相熟悉對方的聲音和氣味，等慢慢熟悉後，再彼此接觸玩耍。另外建議增加一個貓砂盆，最好的情況是「N+1」個貓砂盆。

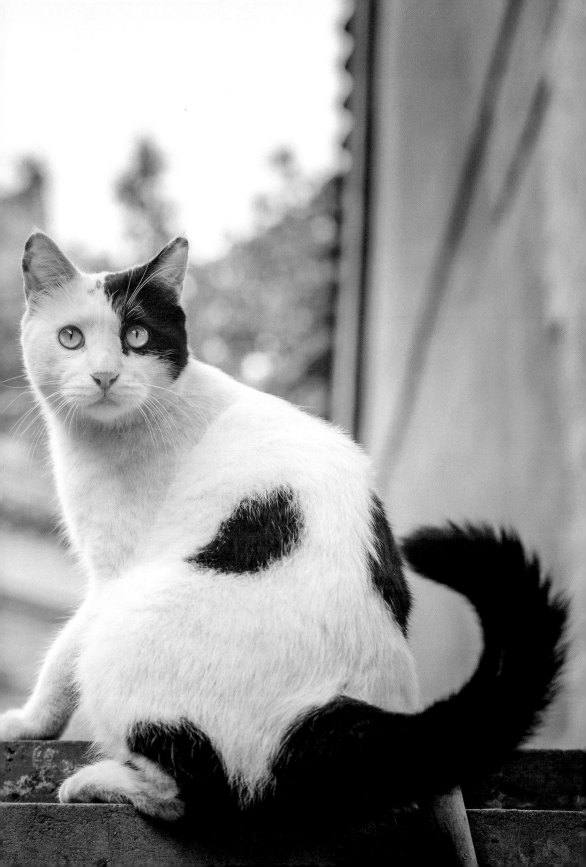

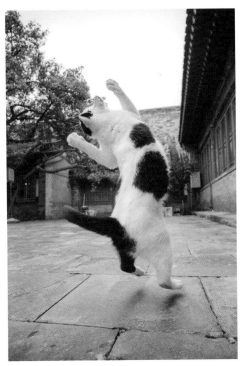
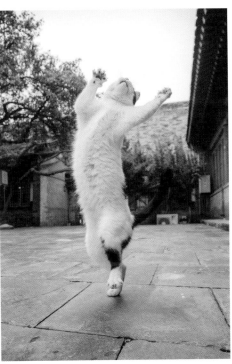
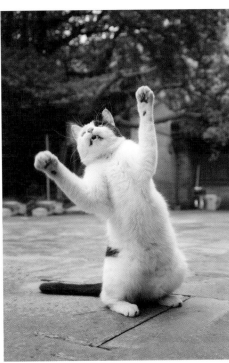

# 薩其馬

**性別** 公貓

**瞳色** 黃色

**被毛** 短毛、紅虎斑加白

**性格** 饞嘴、膽兒小

**活動區域** 隆宗門一帶

# 塔子糕

**性別** 母貓

**瞳色**

**被毛** 長毛、三花

**性格** 嘴、膽兒小

**活動區域** 隆宗門一帶

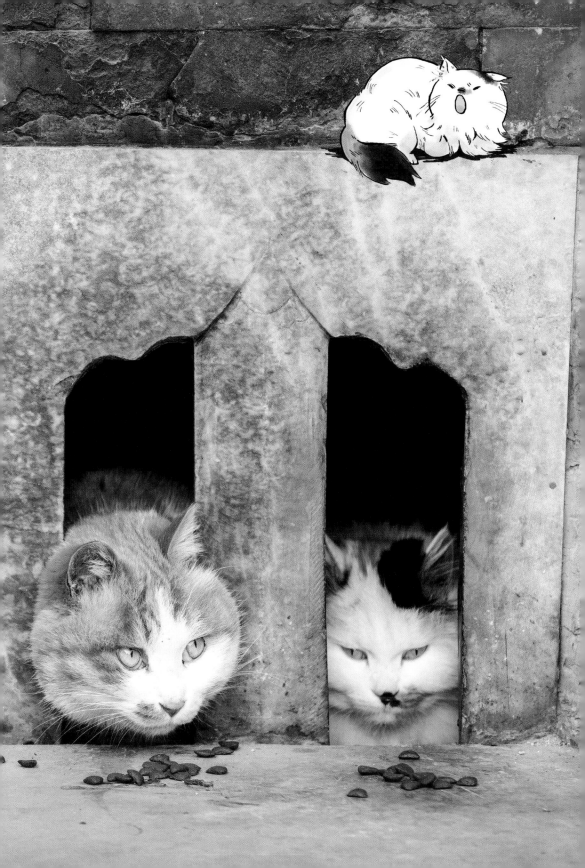

# 薩其馬和塔子糕

　　故宮「最二貓組」的名頭你們聽過沒？ 那説的就是大名鼎鼎的「膽兒小」和「小膽兒」。他倆最早被大家認識的時候並沒有人知道他們的真名，因為怕人，他們只肯在下水道口探出頭吃飯，網友們據此給他們取了這麼兩個有失身份的名字，真是給我們喵界丟臉！ 其實他們的真名叫薩其馬和塔子糕。薩其馬是一隻不折不扣的短毛胖橘貓，體形嘛，也很對得起橘貓的名頭，圓滾滾的。塔子糕呢，則是一隻長毛的三花貓咪。隆宗門附近的下水道口一共兩個窟窿，正好夠他倆各自伸出頭來。如果你們見到那個畫面，絕對會笑出聲來，哈哈哈！ 至於他們生活在哪裡至今是個謎，我只聽説每天都會通過故宮複雜的地下排水系統來到隆宗門附近吃飯，無冬曆夏，準時准點。

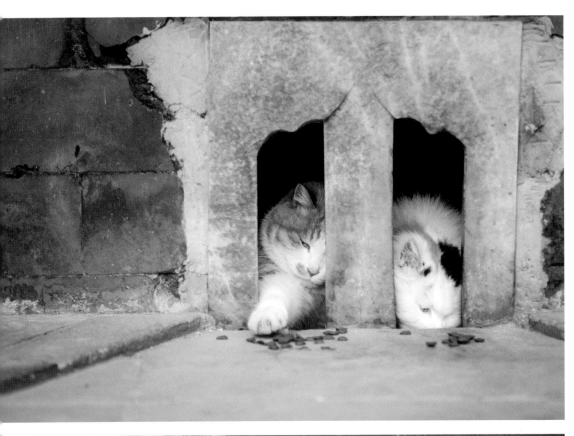

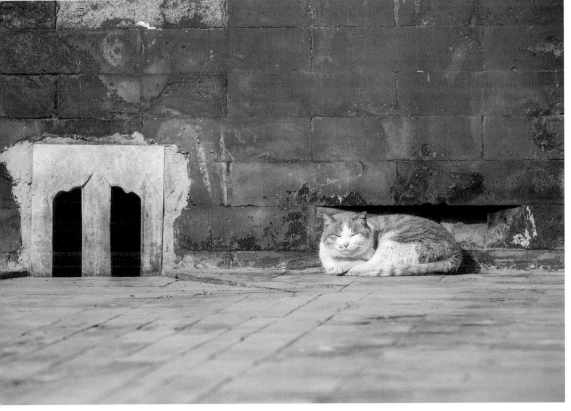

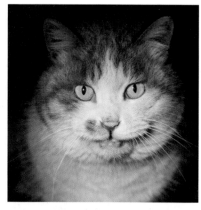
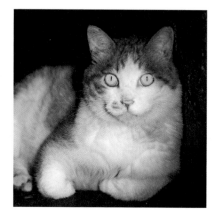
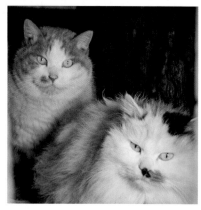
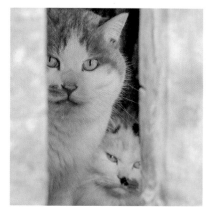

## 貓咪加油站

\* 收起家裡的小物件

別怪貓咪們破壞力強，提前收好家裡細碎的小物件才是正道，不然除了物品被破壞，還要擔心貓咪們吃它們，那花費可就大了。塑膠袋、紙巾、傳輸線、耳機、曲別針、髮圈、針線等小物品，快收進抽屜裡吧。

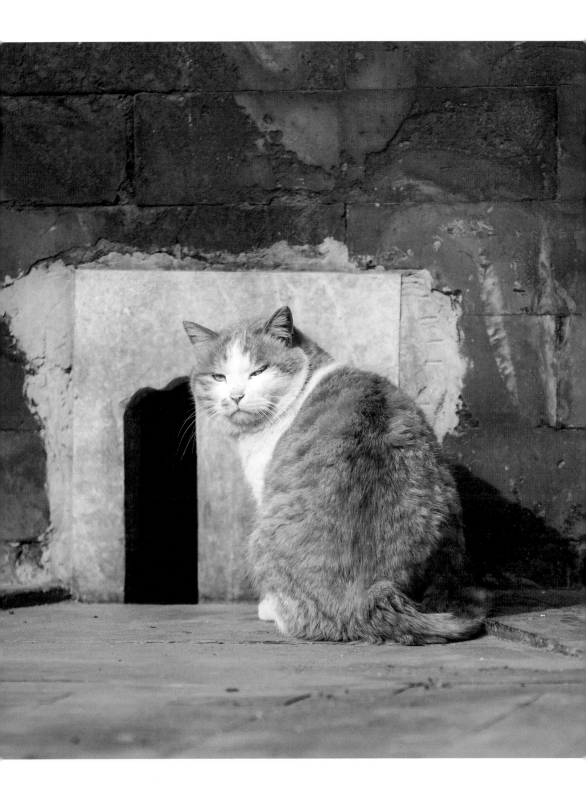

# 小福

| 性別 | 公貓 |
| --- | --- |
| 瞳色 | 黃色 |
| 被毛 | 長毛、黑白 |
| 性格 | 親近人、調皮 |
| 活動區域 | 慈寧宮花園西側 |

# 小祿

| | |
|---|---|
| 性別 | 公貓 |
| 瞳色 | 黃色 |
| 被毛 | 短毛、棕虎斑加白 |
| 性格 | 親近人、調皮 |
| 活動區域 | 慈寧宮花園西側 |

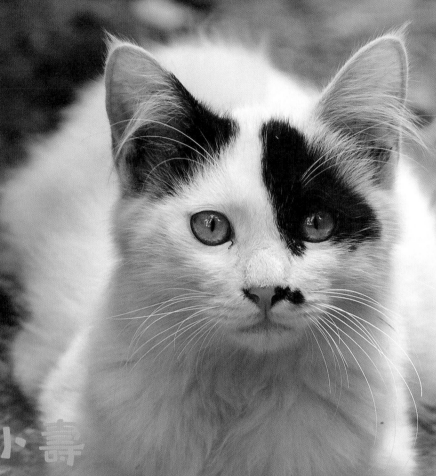

# 小壽

| | |
|---|---|
| 性別 | 公貓 |
| 瞳色 | 黃色 |
| 被毛 | 短毛、黑白 |
| 性格 | 親近人、調皮 |
| 活動區域 | 慈寧宮花園西側 |

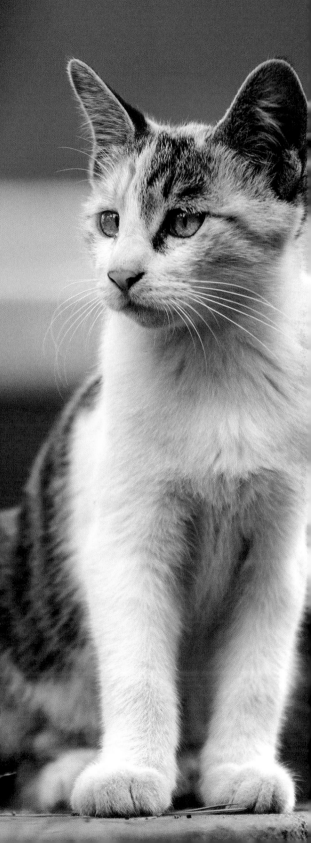

# 小禧

|  | |
|---|---|
| 性別 | 母貓 |
| 瞳色 | 黃色 |
| 被毛 | 短毛、三花加白 |
| 性格 | 親近人、調皮 |
| 活動區域 | 慈寧宮花園西側 |

# 福祿壽禧

　　在故宮裡，以寓意美好的詞命名的貓咪，除了我的同胞弟弟、妹妹吉祥、如意，還有曾經生活在慈寧宮花園西側的一窩貓咪——福、祿、壽、禧。他們的名字還是有些來頭的，其中的小福和我一樣，是一隻黑白色貓咪，不過他是長毛，因為他的黑色「面罩」酷似蝙蝠俠，所以被取了個「小福（蝠）」的名字。相應地，其他三隻依次取名小祿、小壽和小禧。小祿是一隻正開臉的短毛棕虎斑加白狸花貓，也就是大家俗稱的起司貓；小壽的毛色則酷似鼇拜，黑色的尾巴，面部左側有一個黑色「眼罩」，唯一不同的就是他的鼻孔處還有一個黑色印記，所以我經常管他叫鼻屎君，哈哈哈！小禧則和如意一樣，是一隻短毛三花貓，也有著同樣美麗的「眼線」。福、祿、壽、禧四兄妹剛出生不久，他們的媽媽小太后就得了一場大病，為了他們能有一個幸福的貓生，好心的工作人員給他們四小只分別找到了領養家庭。現在的他們都已經長大，成為幸福的家貓啦。

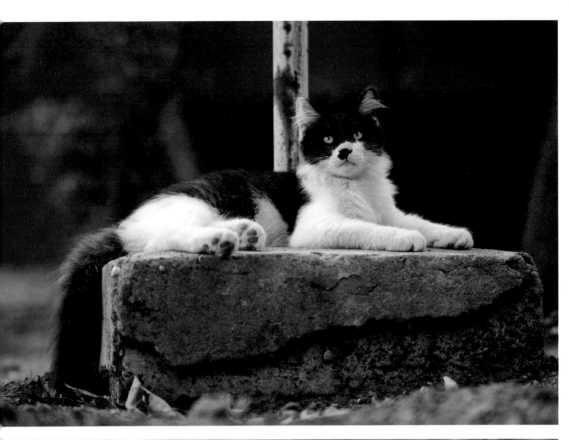

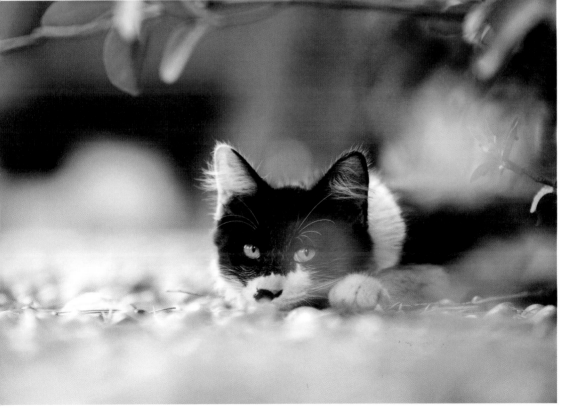

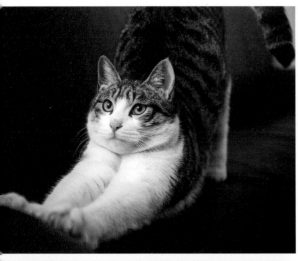

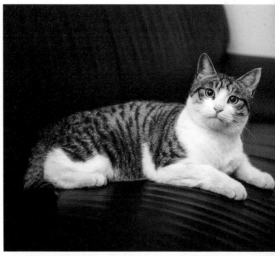

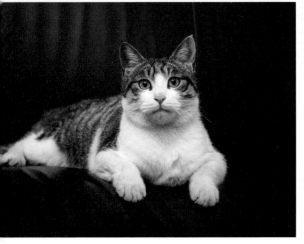

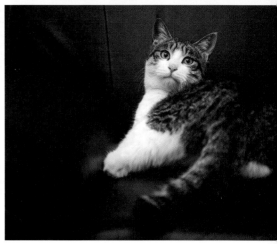

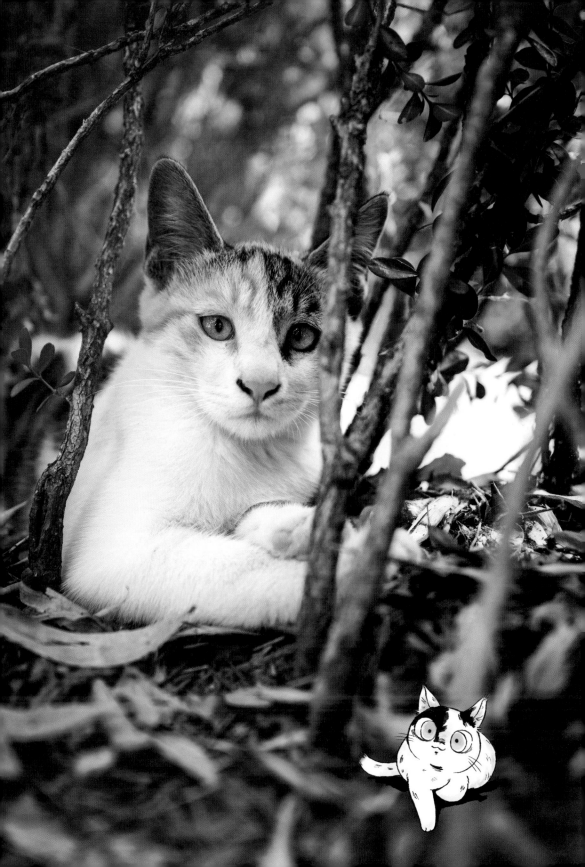

## 貓咪加油站

\* 對貓咪有害的植物

對貓咪有害的植物，這個名單可太長了。裝飾花卉中比較常見的有百合、繡球、菊花、水仙、聖誕紅、鬱金香、綠蘿、龜背竹、萬年青等。雖然不談劑量都是「耍流氓」，但為了「毛孩子」們的安全，還是儘量避免使用新鮮植物來裝飾環境，或買來前研究透徹，或把植物跟「毛孩子」們的活動室完全分開

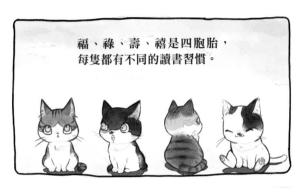

福、祿、壽、禧是四胞胎，
每隻都有不同的讀書習慣。

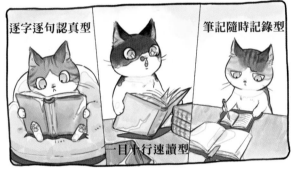

逐字逐句認真型

一目十行速讀型

筆記隨時記錄型

我嗎？

我不讀書！

人家……

只刷「喵博」

165

# 墩墩

**性別**　公貓

**瞳色**　黃色＋藍色

**被毛**　長毛、純白

**性格**　貪吃、親近人

**活動區域**　慈寧宮花園西側

# 墩墩

　　很多人都好奇我們故宮貓取名的標準，其實就和家貓一樣，大部分名字取得很隨性。有的是根據貓咪的毛色取的，比如二花、三花、大黃、小黑兒、大黑兒；有的是根據特徵取的，比如黑尾巴、長腿兒；還有的呢，是根據形象取的，比如鼇拜、小老虎；還有一類是根據「形狀」取的，其中最具代表性的就要數「墩墩」了。

　　墩墩可以說是故宮裡最胖的一隻貓，是個不折不扣的胖墩兒，一身白色的長毛和嘚嘚很像，但是氣質卻和嘚嘚完全不同。如果說嘚嘚有一種翩翩公子的儒雅，而墩墩就是個胖財主。看來，身材對氣質的影響還是很大的。我今後也要管理好自己的身材。對了，說起長相，墩墩還有一些特別之處，比如他有一雙美麗的異色瞳，這在故宮裡可是絕無僅有的。除此之外，他的尾巴短短的，不知道是天生如此，還是年少輕狂時受過傷。

　　據小道兒消息，墩墩現在胖得都沒法自己給自己清潔屁屁了！也正因如此，他每天都在制訂減肥計劃，不過效果嘛……

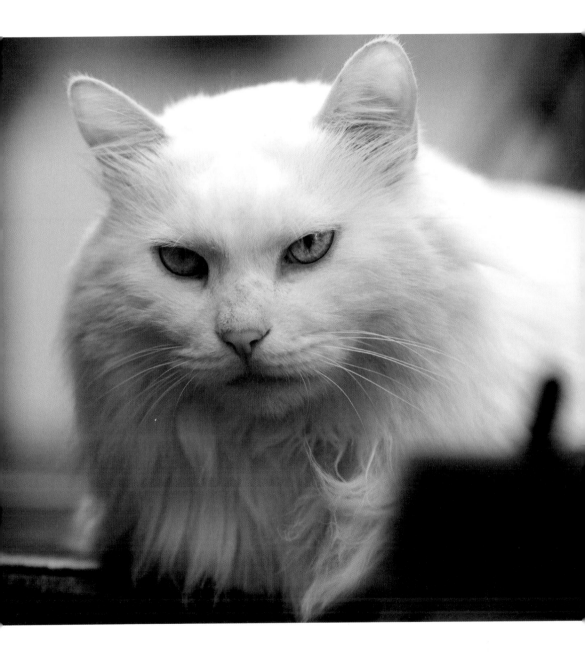

## 貓咪加油站

\* 虹膜異色症

虹膜異色症,也稱異色瞳,是一種身體異常狀況,指兩眼的虹膜呈現不同顏色。貓咪眼睛的顏色,特別是虹膜的顏色,是由虹膜組織的色素沉澱及分佈決定的。因此,無論是先天還是後天因素影響了色素分佈,都會造成貓咪眼睛顏色的不同。

# 絨絨

| | |
|---|---|
| **性別** | 公貓 |
| **瞳色** | 黃色 |
| **被毛** | 長毛、紅虎斑 |
| **性格** | 親近人、貪玩 |
| **活動區域** | 慈寧宮花園西側 |

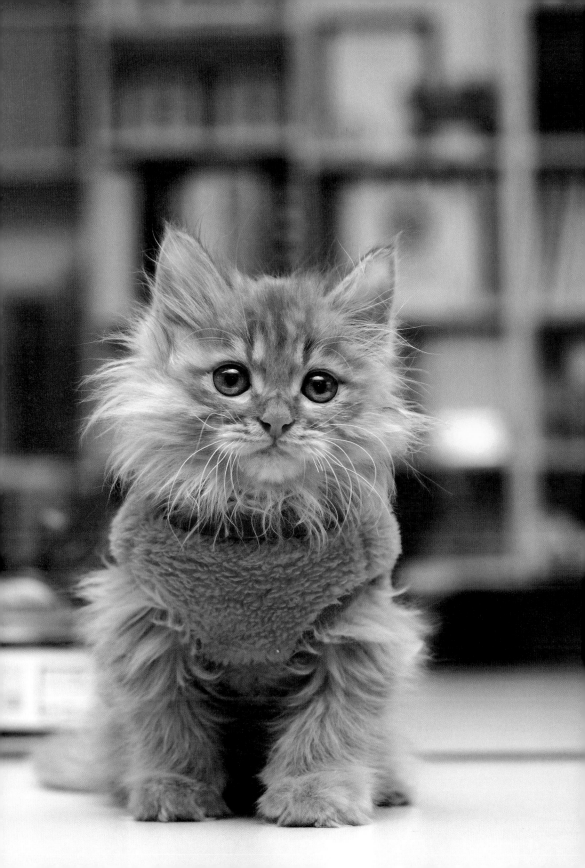

# 絨絨

　　絨絨是一個非常幸運的小傢伙,被工作人員撿來的時候應只有兩個月大小,還不如一隻茶杯大。在被領養前,他暫時和墩墩生活在一起,如果從輩分上算,墩墩應該算是他的曾曾曾曾祖父了吧,他對絨絨也是寵愛有加,一見到絨絨就不停地給他舔毛。絨絨是一隻長毛貓,全身都是紅虎斑花紋,臉上長有橫向發展的霸氣腮毛,以後定會長成一隻可愛的「小獅子」吧。沒過多久,絨絨便憑藉他的高顏值,成功被領養,進入了人類家庭。順帶要提一下的是,領養絨絨的好心人還把之前提到過的福、祿、壽、禧的媽媽小太后也一起領養了,還給他們改了親切的名字——麥芽和穀芽,希望他們身體健康好養活。

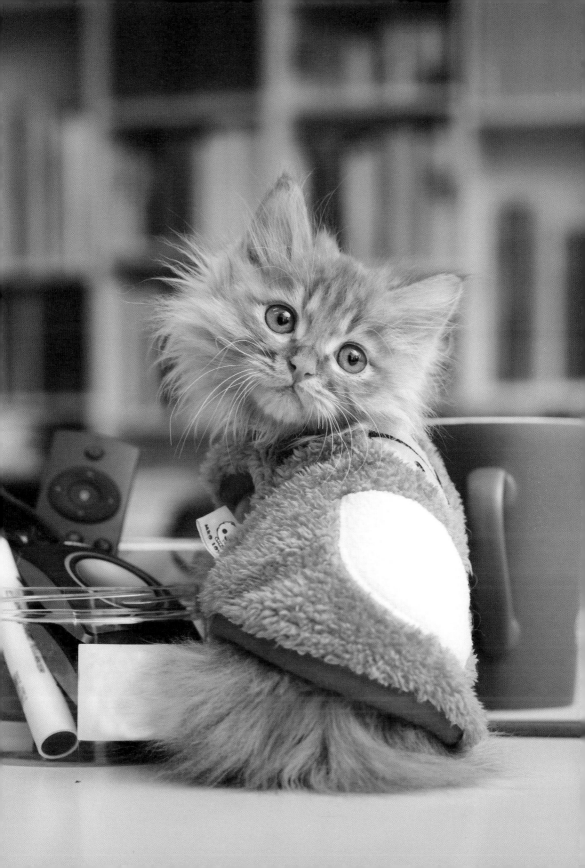

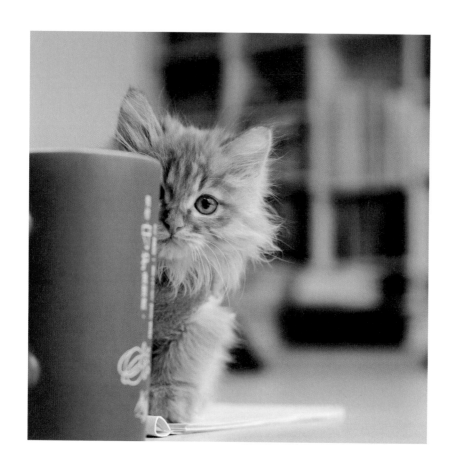

## 貓咪加油站

\* 虎斑貓

虎斑貓是指擁有條紋、點狀或旋渦狀斑紋的貓咪,通常在額頭上還會有「M」形標記。虎斑是一種自然的特徵,可能是從家貓的祖先那兒繼承下來的。

人家雖然是小朋友，內心卻很成熟。

呼呼……

黑咖啡——成熟的證明。

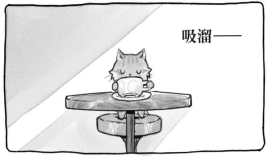

吸溜——

呼呼——

沒什麼大不了的。

# 出版社大黄

| 性別 | 公貓 |
|---|---|
| 瞳色 | 黃色 |
| 被毛 | 短毛、紅虎斑加白 |
| 性格 | 親近人、貪吃 |
| 活動區域 | 故宮出版社 |

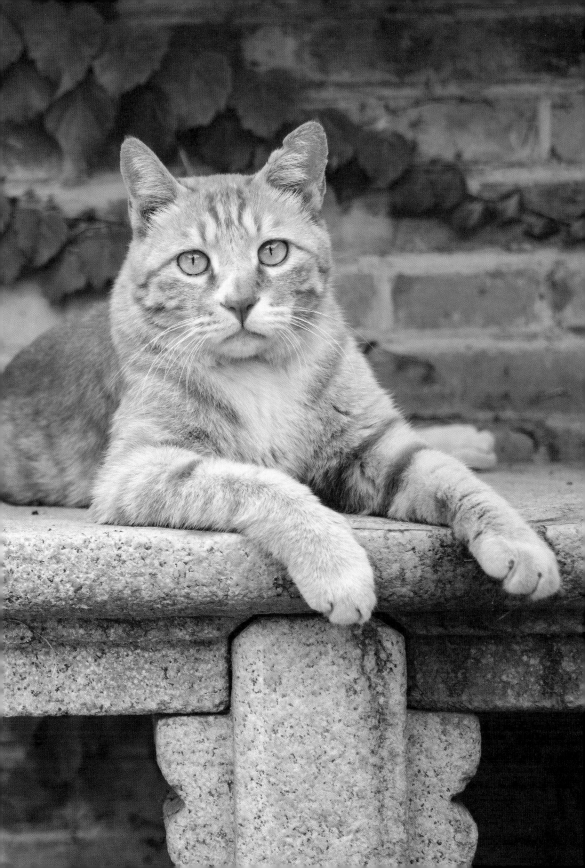

# 出版社大黃

　　故宮裡叫大黃的貓咪特別多，光我認識的就好幾隻，比如寧壽宮花園裡的長毛大黃，生活在故宮出版社的短毛大黃。在出版社大黃還是小奶貓的時候，和他的三個兄弟生活在東華門附近的停車場裡。他是一隻天不怕地不怕的貓咪，即便是遇到陌生人，也能跑過去打個招呼賣個萌，當然這也有可能是因為橘貓好吃的基因，他只是單純地為了食物而勇敢。有一次也不知道是什麼原因，大黃竟然跟著上班的員工來到了出版社，憑藉乖巧的性格和可愛的外表，得到了很多人的喜愛。從此，他便留在了這裡。

　　在此本警長不得不感歎一下，真的是性格決定命運啊。一開始大家還挺擔心大黃會不會破壞辦公室裡的東西，結果沒想到的是，大黃特別仁義懂事，從不搞破壞，每天就踏踏實實地待著。到現在，大黃不僅成為社寵，而且還時不時地接到一些給產品拍宣傳照的工作，真的是一隻努力給自己賺小魚乾的、自力更生的好貓咪。

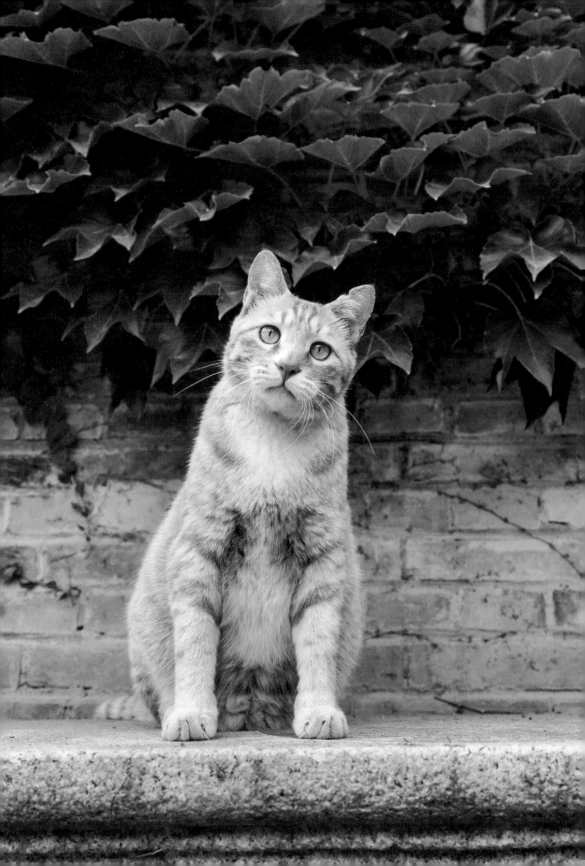

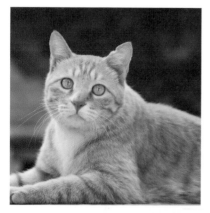
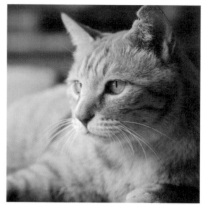
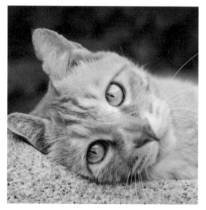
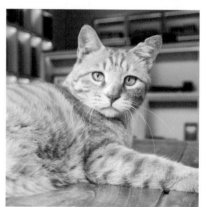

## 貓咪加油站

\* 怎樣判斷貓咪的健康狀況？

精神狀態與進食、排便是很重要的線索。貓咪的忍耐度很
高，也不會說話，小病小痛一段時間後都能自動痊癒。但如
果你的貓咪精神狀態不好，突然不愛動，在不一樣的地方睡
覺，或者突然不吃不喝，超過12小時不排尿，或者超過24小
時未排便，那就需要注意了。要儘快聯繫獸醫就診。

今年一定要考下駕照！

可是我拿到駕照後一次車都沒開過……

嗯……

在城裡，油錢、保養費都那麼貴，還塞車……

嗯嗯……

要不然，還是騎腳踏車吧……

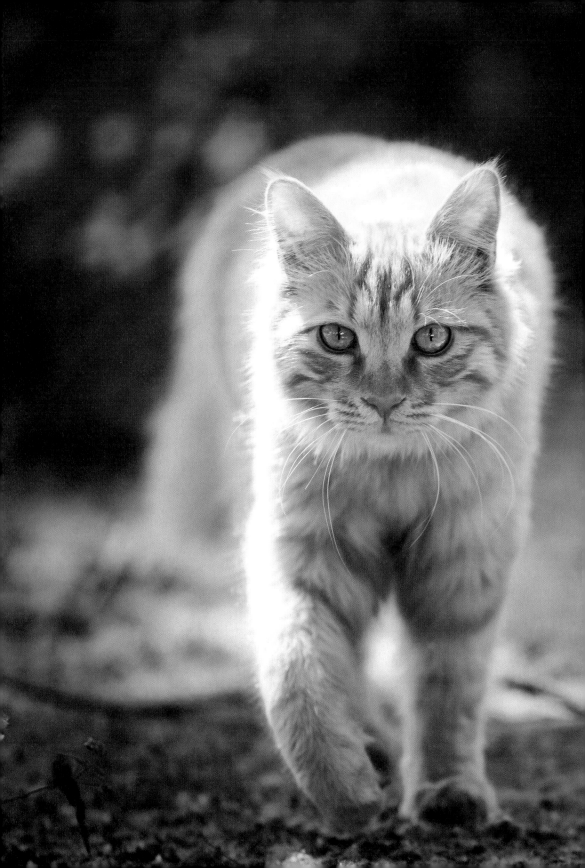

# 瓔珞

| 性別 | 公貓 |
|---|---|
| 瞳色 | 黃色 |
| 被毛 | 長毛、紅虎斑 |
| 性格 | 親近人、活潑 |
| 活動區域 | 東華門附近 |

# 瓔珞

　　雖然故宮貓的名頭聽起來響亮，但說到底我們都是無主的貓咪。你們能見到我們健康地活躍在皇宮帝苑之中，這都是故宮裡員工們的功勞，多虧了好心的員工們對我們的幫助與照顧。但也並不是所有故宮貓的貓生都是一帆風順的，比如瓔珞。

　　瓔珞出生在東華門附近，當他被發現的時候已經奄奄一息了，頭部和下頜處被其他動物咬傷，其他部位也有多處嚴重的外傷，而和他同窩的小貓們都已經沒了呼吸。在瓔珞被發現的當天，恰巧有一輛移動醫療車來故宮給貓咪們做體檢、做絕育，於是瓔珞被趕忙送去搶救，並奇跡般地活了下來。也許是大難不死必有後福吧，受傷的瓔珞當天就被志願者領養。在志願者的精心照料下，沒過多久他就痊癒了。現在的他已經成為一隻霸氣威武的長毛貓咪，雖然他已不在宮中，但宮中仍有他的傳說。

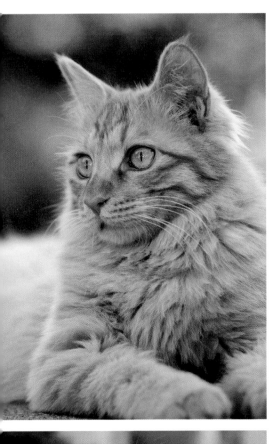
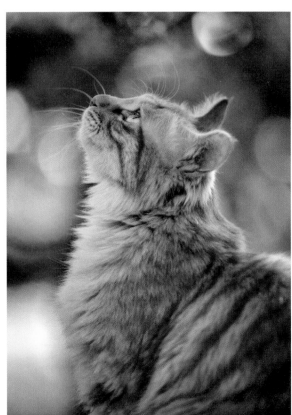
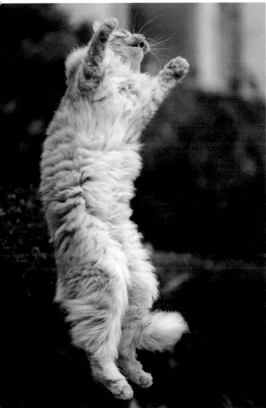
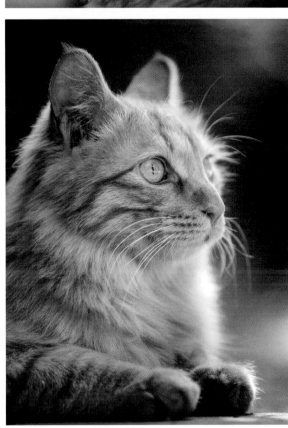

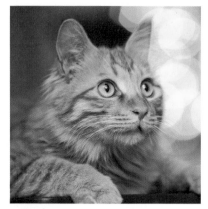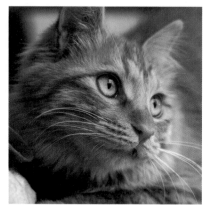

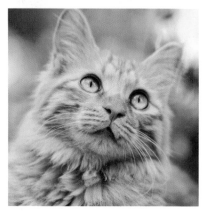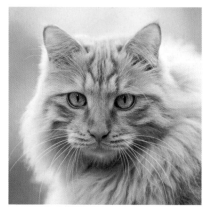

## 貓咪加油站

\* TNR

誘捕、絕育、放回原地（Trap Neuter and Return，TNR），
是一種管理和減少流浪貓犬數量的方法。流浪貓、犬自由慣
了，將牠們帶回家不大現實。所以借由TNR對流浪貓、犬施以
絕育手術，使之無法繼續進行繁殖，從而控制流浪貓、犬族
群的增長速度。

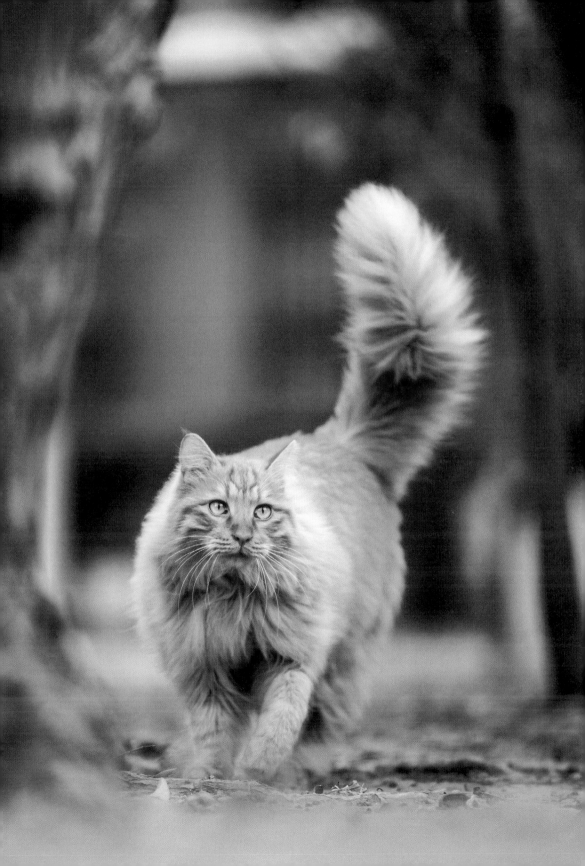

我的夢想是成為搖滾巨星！

從今天開始自學一個月速成編曲！

《一個月速成：樂理篇》

一個月……速成！

一個月後

我的夢想是領悟「神之一手」……

# 小七

| 性別 | 母貓 |
| --- | --- |
| 瞳色 | 黃色 |
| 被毛 | 短毛、黑白 |
| 性格 | 親近人、貪吃、愛玩 |
| 活動區域 | 大高玄殿和器物部 |

# 小七

　　在故宮，我們黑白毛色的貓咪，無論是長毛的還是短毛的，多數都是男生，小七除外。小七的來歷還比較特別，她是在故宮神武門外西側的大高玄殿的一個建築工地的廢料堆裡被發現的。小七的性格溫順可愛，無論是對人類還是對貓咪都特別友好，並不像有些女生那樣高冷，而且她活潑好動，總愛到處去探索，據說有一次消失了三天不見蹤影，讓大家擔心不已。不過正是因為她擁有這麼好的性格，最終被她的救助人貓姐姐領養，現在也成了一隻幸福的家貓。在這裡我告訴你們一個她的小秘密，自從小七成了家貓，每天吃喝不愁，正所謂心寬體「胖」，現在的她再也不是弱不禁風的小瘦貓了，而是變成了梨形身材。在體形控制方面，我覺得她和墩墩應該會有很多的共同語言吧……

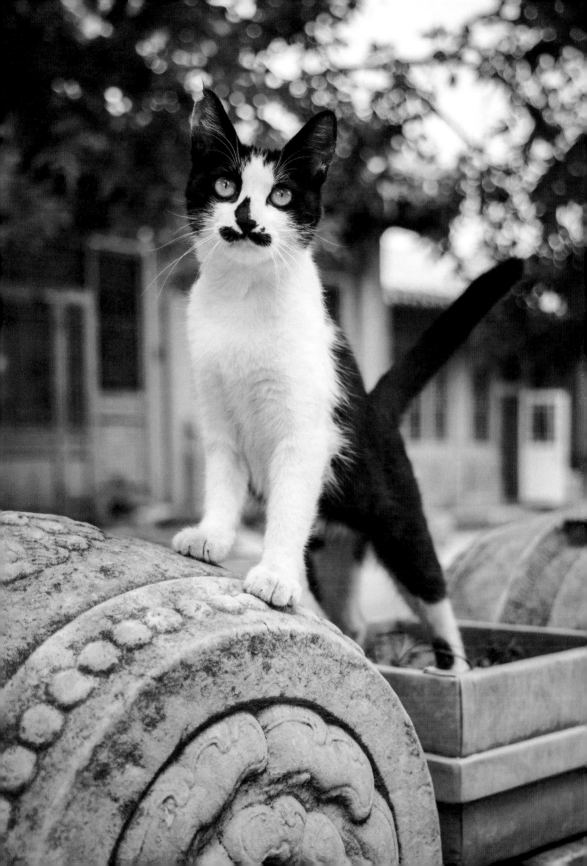

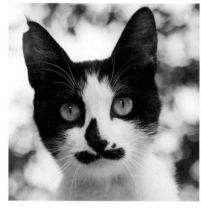
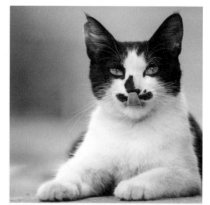
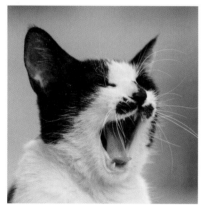
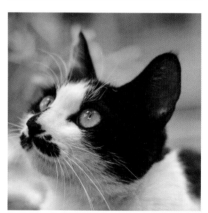

## 貓咪加油站

* 如何避免被貓抓傷

除了不要惹貓咪生氣,還要注意避免只用手或者腳來跟貓咪
玩耍,不然貓咪會把你的手腳當作獵物,見到就會習慣性撲
咬。儘量選用逗貓棒等專業工具。另外,定期給貓咪修剪趾
甲也非常重要!

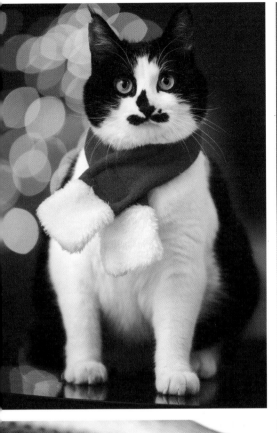
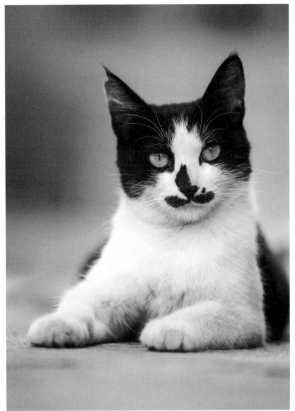
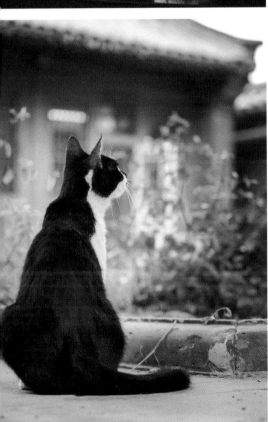
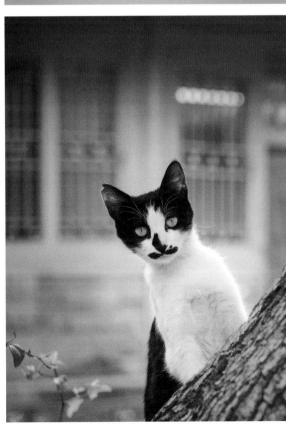

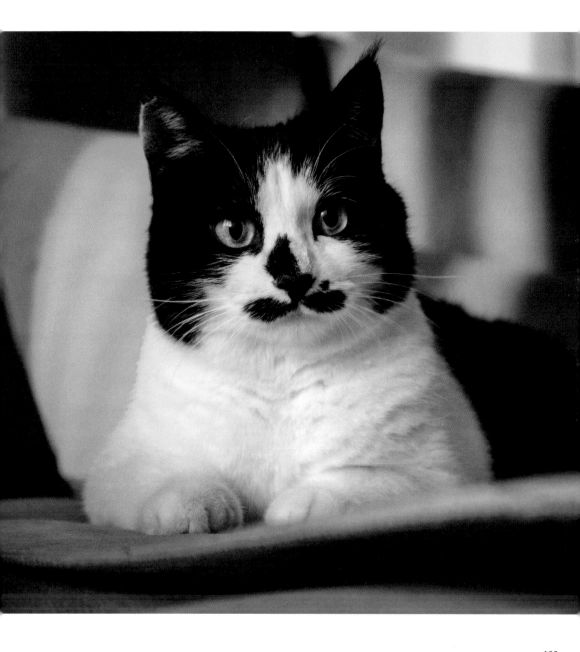

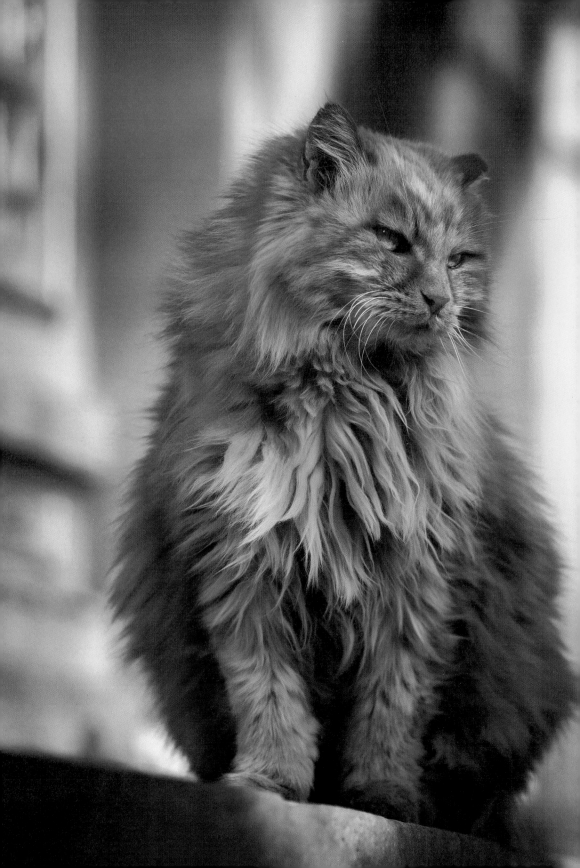

# 黃爺爺

| 性別 | 公貓 |
|---|---|
| 瞳色 | 黃色 |
| 被毛 | 長毛、紅虎斑 |
| 性格 | 親近人、親近貓、活潑、貪吃 |
| 活動區域 | 南三所 |

# 黃爺爺

　　除了寧壽宮花園和故宮出版社的大黃，還有一隻生活在故宮南三所的大黃，因為他的輩分很高，所以在貓圈我們都尊稱他為黃爺爺。黃爺爺是典型的長毛紅虎斑貓，他也是我認識的最年長的一隻宮貓。他已經15歲了，如果折合成人類的年齡，應該是七八十歲吧。黃爺爺從很小的時候就生活在這個院子裡，據說這個院子在過去還是皇子的居所呢。健康活潑的黃爺爺特別招人喜歡，他不光與人友善，而且特別通人性。在他之後來到這個院子裡的許多貓咪都是他一手帶大的，比如他的弟弟妹妹們。每到夏天，黃爺爺就特別愛趴在花盆裡乘涼；冬天，就和他的家人們依偎在一起取暖，抵禦寒冷。聚散如風，轉眼間15年過去了，院子裡的員工們新人來，舊人走，貓咪們也不知來來去去地換了多少撥，一直守護這個院落的只有黃爺爺。

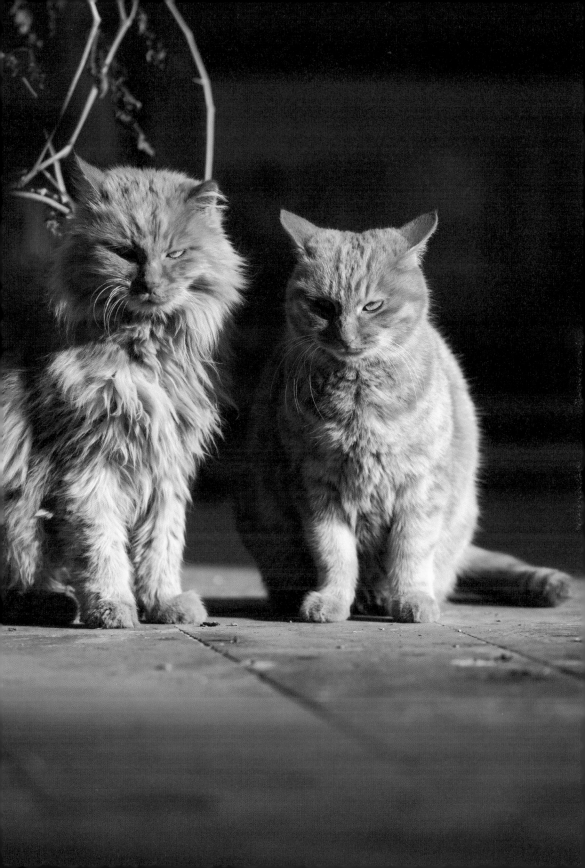

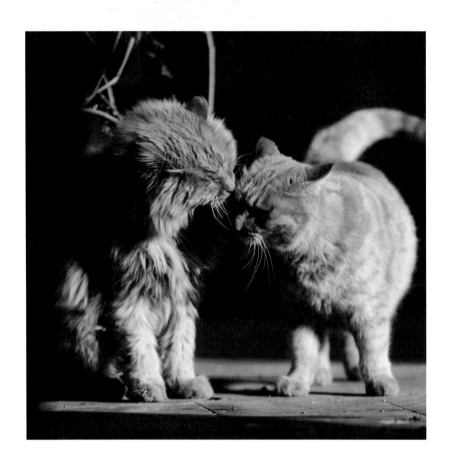

## 貓咪加油站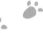

\* 貓咪的壽命

家貓平均壽命可以達到12年以上，野貓因為各種環境因素不
大容易超過10歲，歷史上最長壽的貓則達38歲高齡。

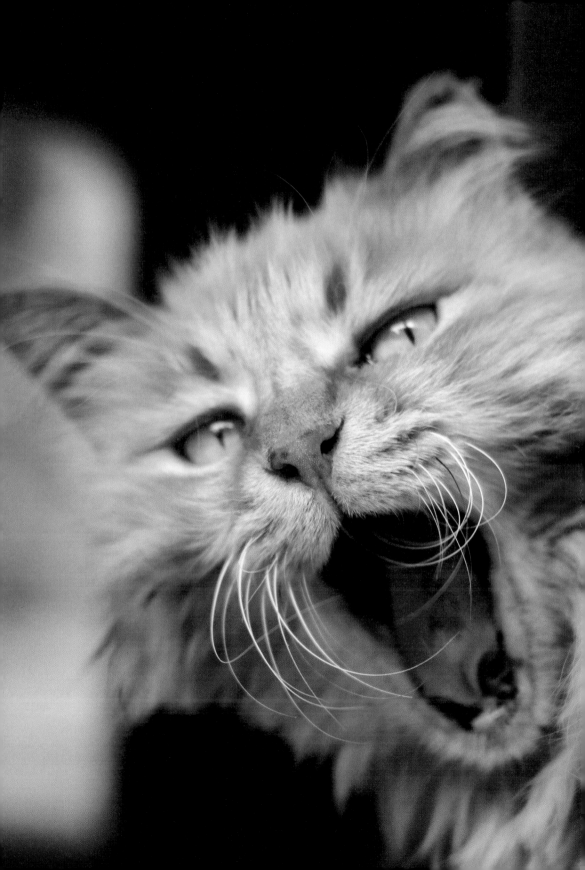

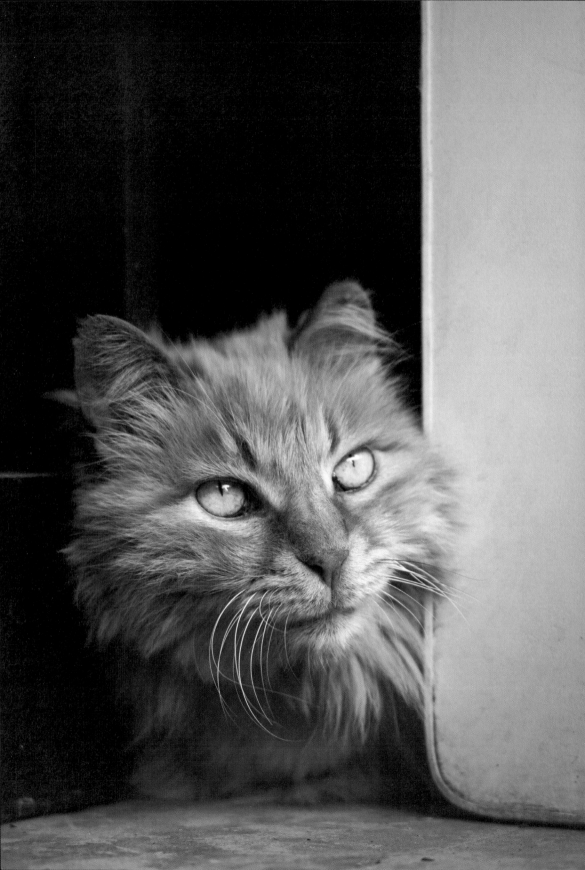

# 小六

| 性別 | 公貓 |
| --- | --- |
| 瞳色 | 黃色 |
| 被毛 | 長毛、黑白補丁 |
| 性格 | 親近人、貪吃、愛探索 |
| 活動區域 | 東華門 |

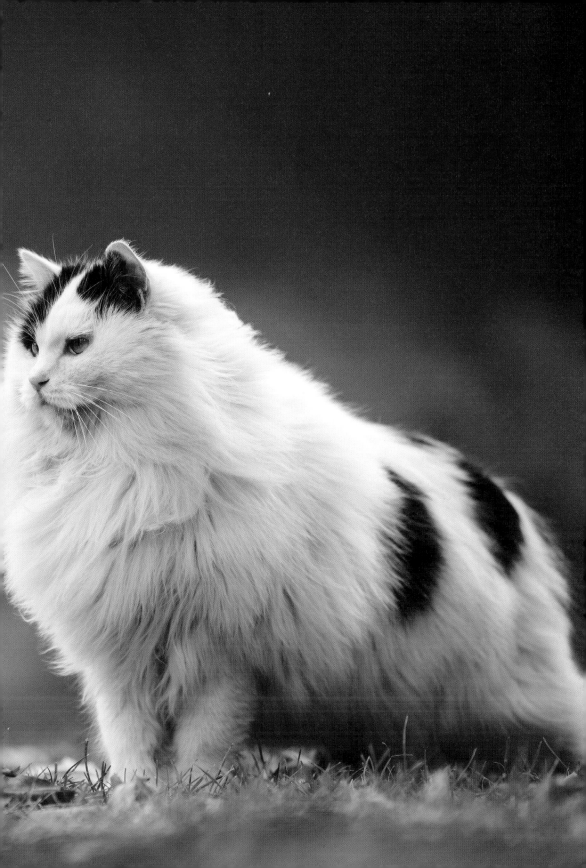

# 小六

　　故宮裡有一隻貓咪經常被大家叫錯名字，因為他無論是毛色、毛的長度還是面紋的形狀都和鼇拜非常相似。不過他的年齡要比鼇拜小五歲之多，他就是小六。雖說小六酷似鼇拜，但是我知道一個區分他們的訣竅：那就是小六面紋的位置和鼇拜正好相反，鼇拜的黑色「眼罩」在左邊，而小六的在右邊。

　　小六是在西華門附近被發現的，最初他的活動範圍在武英殿十八槐一帶，但是天生「善戰」的他逐漸擴大自己的領地，開始在故宮裡全方位「跑圖」，聽說還有人在故宮最北端的御花園裡見到過小六的身影。如果說宮貓裡薩其馬、塔子糕的膽子最小，那小六無疑是另一個極端，傻大膽兒這稱號非他莫屬。也許開拓完疆土之後需要安定下來，現在的小六把自己的據點定在了東華門，每天都在那裡的商店附近活動。如果你有機會去到那裡，別忘了去找一找小六，友善的他也許還會過來用尾巴蹭一蹭你呢。

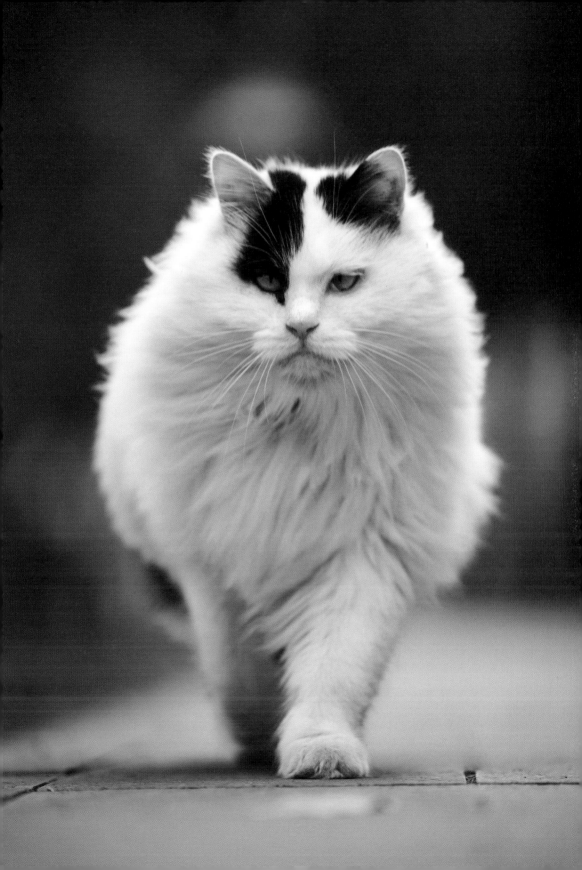

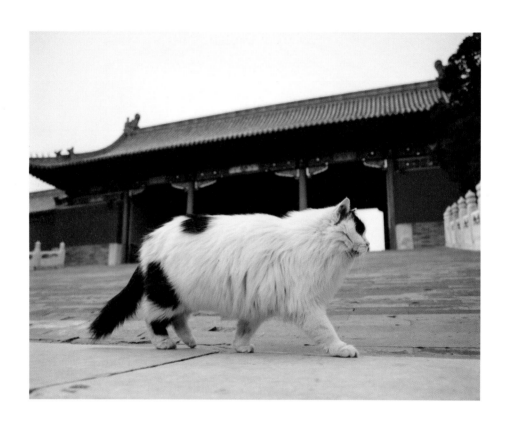

## 貓咪加油站

\* 如何阻止貓咪幹我們不喜歡的事

在貓咪做錯事的時候，不要打罵牠們，這不僅沒有用，還會
給貓咪留下心理陰影。試著用嚴厲的語氣告訴牠們，你不喜
歡這樣，貓咪是可以感知情緒的。然後，或是對貓咪進行正
面引導，告訴牠們正確的做法；或是對貓咪不予理會，讓牠
們知道自己做錯了。

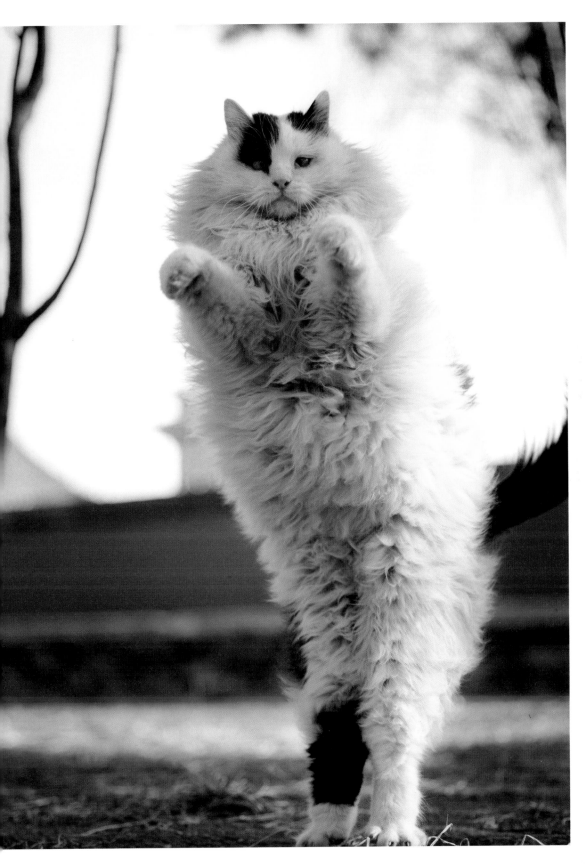

夏天到了，

是時候展示毛衣下真正的我了！

落……

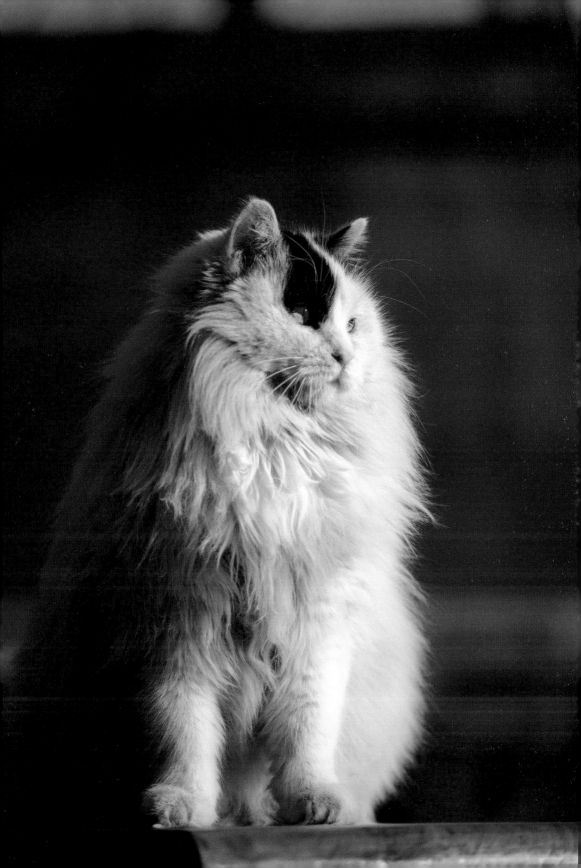

# 奉先

| 性別 | 公貓 |
|---|---|
| 瞳色 | 黃色 |
| 被毛 | 短毛、棕虎斑補丁 |
| 性格 | 親近人、親近貓、活潑、貪吃 |
| 活動區域 | 奉先殿 |

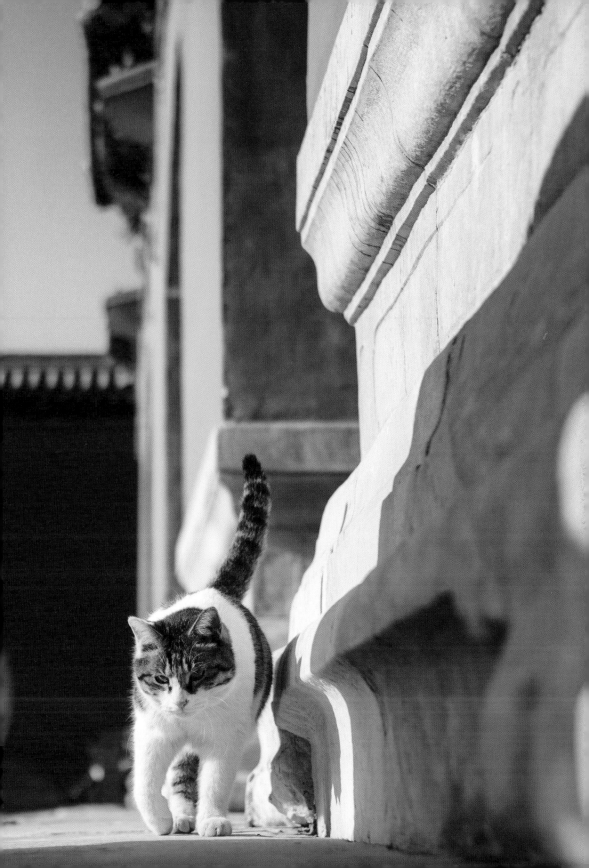

# 奉先

　　故宮裡還有一隻叫奉先的貓咪，不過大家別誤會，他和呂布呂奉先可沒什麼關係，單純是因為人們是在奉先殿附近發現他的，於是便給他取了這麼個名字。奉先是一隻加白的短毛狸花貓，男生，全身以白色為主，背部有幾處棕虎斑補丁，讓人印象最深刻的一處就是他純白肚皮正中間的一個圓圓的深色印記，就像肚臍眼兒似的，非常有趣，而且他有一雙黃中帶點兒綠的「美瞳」，就像寶石一樣。

　　奉先是一隻相當自信的貓咪，有時候甚至讓我感覺自信得有些囂張，因為他總愛翹著尾巴走路。我的兄弟吉祥在吃飯的時候也會翹著尾巴，難不成奉先也是因為隨時處於幹飯狀態才這樣走路的？不過話說回來，奉先的待遇真的不錯，每天都有罐頭吃，據說還只愛喝流動的水，是不是讓大家給慣得沒樣了……

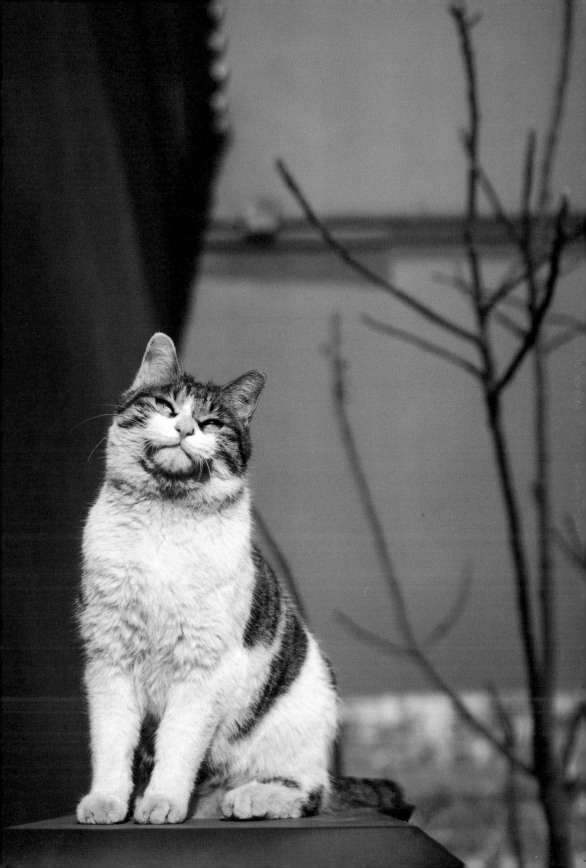

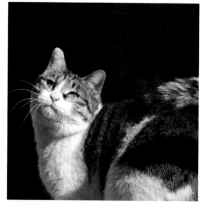

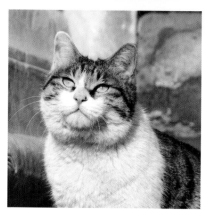

## 貓咪加油站

\* 貓咪的尾巴

小貓咪有時會豎起尾巴，這不僅代表牠希望母貓舔拭屁股，
也是撒嬌的一種表現；當牠們在一個地方有安全感或是心情
好的時候也會豎起尾巴；此外，當牠們在自己的領地非常自
信時，豎起尾巴也是炫耀的一種方式。但當牠們的尾巴橫著
快速鞭掃時，就是牠們要發脾氣的前兆。

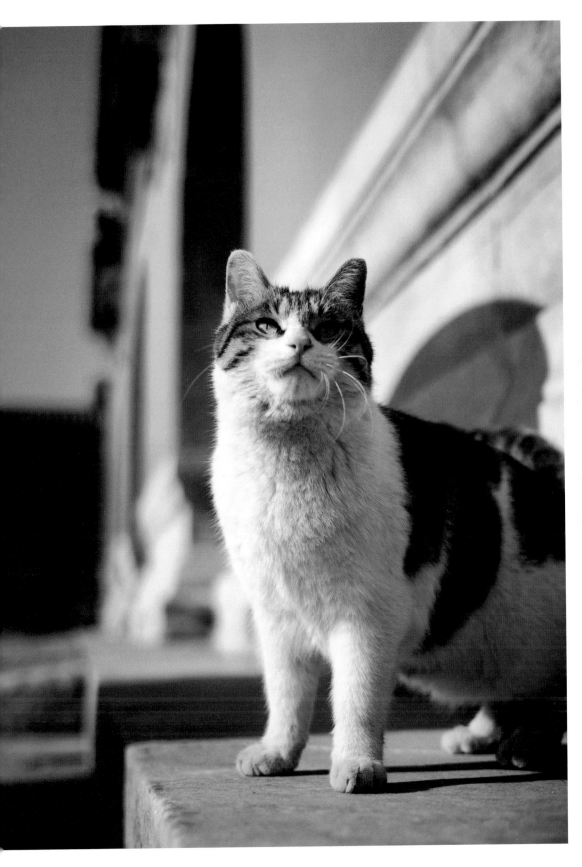

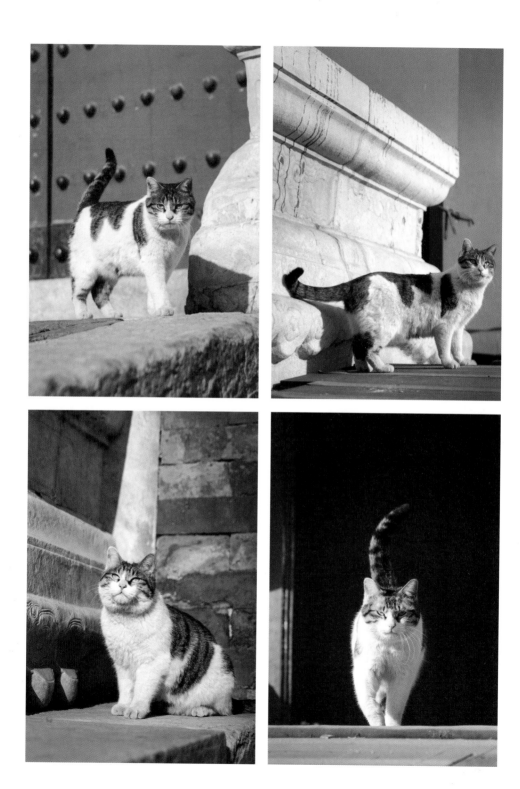

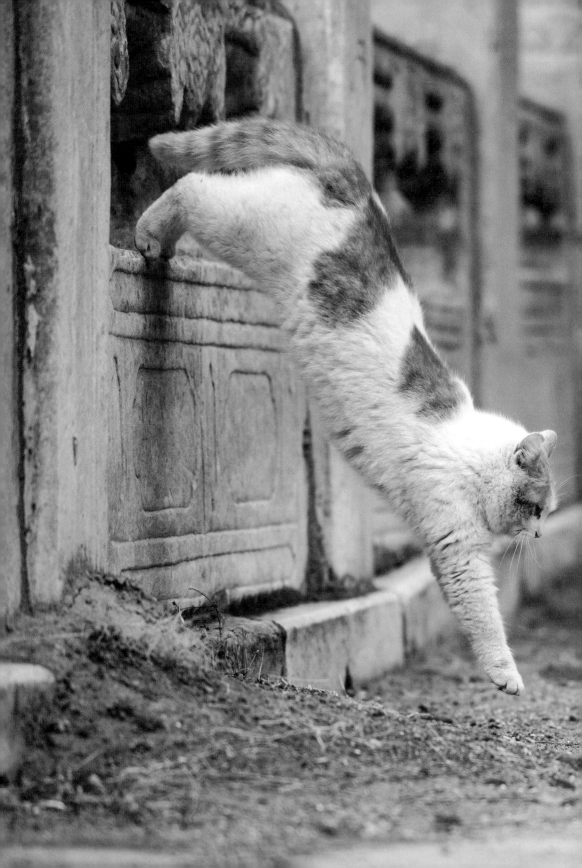

# 菜菜

| 性別 | 母貓 |
|---|---|
| 瞳色 | 黃色 |
| 被毛 | 短毛、紅豹點補丁 |
| 性格 | 親近人、愛玩 |
| 活動區域 | 熙和門 |

# 菜 菜

　　故宮裡的貓女士們普遍身材苗條，即便是有橘貓基因的長腿兒也身材修長，這主要是因為我們每天的活動範圍很大，而且還身兼抓老鼠的職責。但是這次給大家介紹的貓咪卻是個例外，她就是在熙和門附近生活的菜菜。

　　菜菜剛來故宮的時候，身材圓滾滾的，臉也是圓圓的，腮幫子都快趕上吉祥啦。通過外貌，也分辨不出她的性別。她有著一顆少女心，閒來無事時就愛在斷虹橋附近散步。春天時，細雨濛濛，橋邊嫩綠的垂柳枝葉在空中輕輕飄蕩，菜菜會在丁香花下注視著遠方，發一發呆，很有詩意呢！如果你有幸見到菜菜，別忘了看一看她的背部，你會發現一顆心形的印記呢。

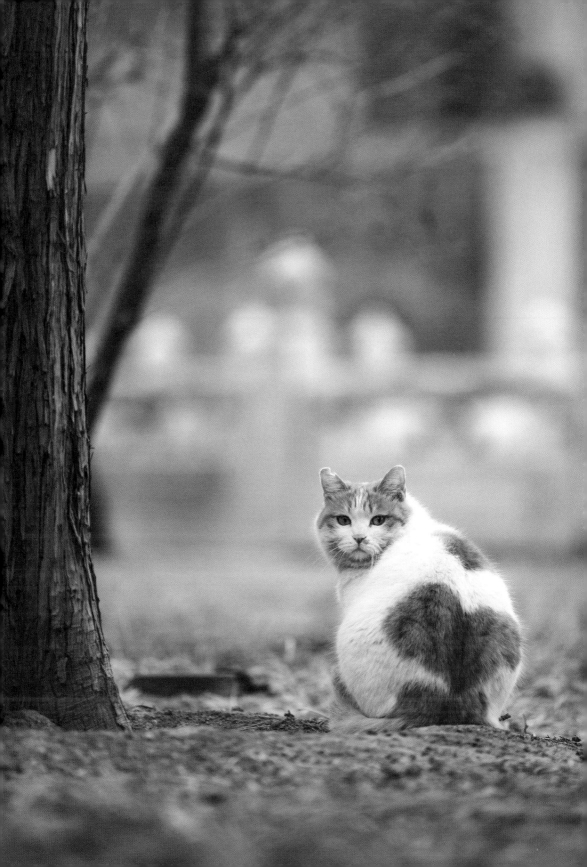

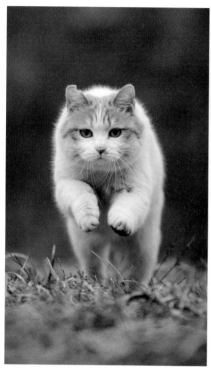

## 貓咪加油站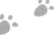

\* 玩具對貓咪的吸引力

玩耍是貓咪消耗多餘精力的重要方式。很多時候貓咪做出錯誤的行為，也是因為牠們的精力無處釋放。所以看到牠們這邊推倒個花瓶，那邊咬斷條傳輸線，不要急於生氣。可以給牠們拿個玩具消耗精力。不過跟貓咪玩玩具也是有技巧的，比如玩具玩完後收好，可以保持玩具對貓咪的吸引力。在追捕遊戲的最後，讓貓咪抓住「獵物」可以增加牠們的成就感。所以更建議用有墜物的逗貓棒，不太建議用雷射筆。

229

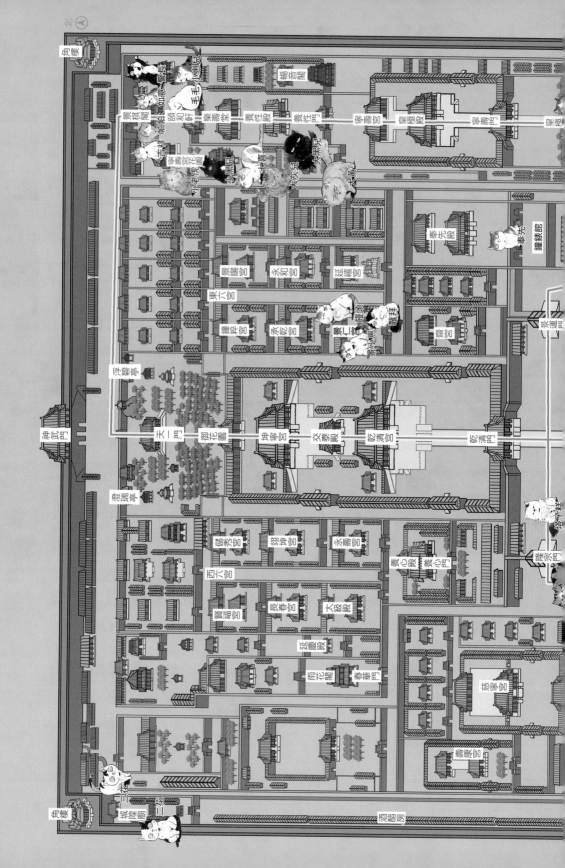

故宮尋貓路線示意圖

## TITLE

## 在故宮遇見喵

| STAFF | | ORIGINAL EDITION STAFF | |
|---|---|---|---|
| 出版 | 瑞昇文化事業股份有限公司 | 出品 | 中信兒童書店 |
| 作者 | 克查 | 圖書策劃 | 知學園 |
| 繪師 | 張文悅 | 特約策劃 | 北京小天下 |
| | | 策劃編輯 | 楊雪楓 杜雪 |
| 總編輯 | 郭湘齡 | 責任編輯 | 程鳳 |
| 責任編輯 | 張聿雯 | 行銷編輯 | 中信童書行銷中心 |
| 美術編輯 | 許菩真 | 裝幀設計 | 韓瑩瑩 |
| 排版 | 洪伊珊 | 內文排版 | 書情文化 李豔芝 |
| 製版 | 明宏彩色照相製版有限公司 | | |
| 印刷 | 桂林彩色印刷股份有限公司 | | |

| | |
|---|---|
| 法律顧問 | 立勤國際法律事務所　黃沛聲律師 |
| 戶名 | 瑞昇文化事業股份有限公司 |
| 劃撥帳號 | 19598343 |
| 地址 | 新北市中和區景平路464巷2弄1-4號 |
| 電話 | (02)2945-3191 |
| 傳真 | (02)2945-3190 |
| 網址 | www.rising-books.com.tw |
| Mail | deepblue@rising-books.com.tw |

| | |
|---|---|
| 初版日期 | 2022年11月 |
| 定價 | 380元 |

國家圖書館出版品預行編目資料

在故宮遇見喵：御貓尋蹤地圖/克查著；
張文悅繪. -- 初版. -- 新北市：瑞昇文化
事業股份有限公司, 2022.11
240面；17X23公分
ISBN 978-986-401-594-8(平裝)
1.CST: 攝影集 2.CST: 動物攝影 3.CST:
貓 4.CST: 中國

957.4　　　　　　　　111016397